兔子的夢幻婚禮

True Love Lasts Forever

婚宴伴手禮著色書

zhao◎著

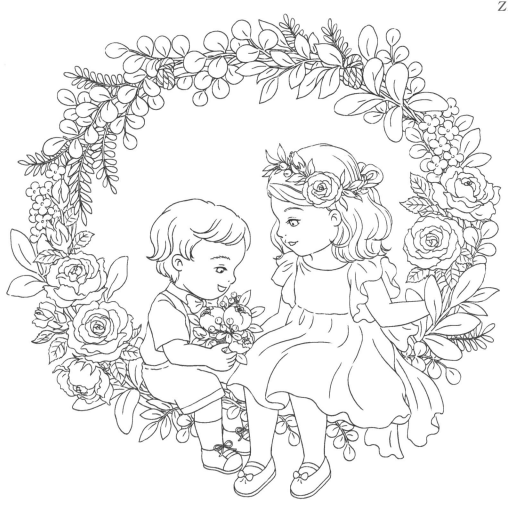

彩 繪 童 話 般 的 浪 漫 婚 禮

　　噔、噔、噔！小兔子跑來森林邊緣，發現了一大群人，原來這裡
正在舉行一場婚禮呢！

　　在做這本書的提案時，第一個想到的就是這個畫面。我一直很想把一個
美美的婚禮畫出來，然後，把這個婚禮送給親愛的女兒……雖然她還小。

　　作畫過程中，每個畫面、每個出現的物件，都讓我費盡心思——有些東
西並不常接觸，找起資料來可花了不少時間。

　　期待有一日，我會在婚禮的喜宴上，看到這樣的畫面——
　　《兔子的夢幻婚禮》著色書被當成婚禮小禮物饋贈給賓客，然後，大家
一邊參與著新娘、新郎夢幻般的婚禮，一邊欣賞著兔子又萌又可愛的婚禮。
想想，這是很美的……

　　衷心希望每個擁有它的人，都能彩繪出自己心目中那美美的、粉粉的、
好多夢幻的婚禮。

夢幻婚禮，從選購色鉛筆開始！

建議選購36色以上一盒的色鉛筆，顏色多，配色的變化也會更多。
若是初次嘗試色鉛筆著色，選用油性色鉛筆會比較好控制喔！

●水性色鉛筆

可溶於水，暈染後可呈現水彩的效果。
乾塗亦可，但要小心別碰到水，以免畫稿髒污或糊掉。

●油性色鉛筆

不溶於水。筆芯軟的容易疊色，可表現出厚重的色彩；
筆芯硬的可畫出沙沙、粉粉的感覺，
若一層層疊加，做出的漸層效果也比較細緻。
＊太硬的筆芯很難塗色，請勿選購！

試試不同的筆觸吧！

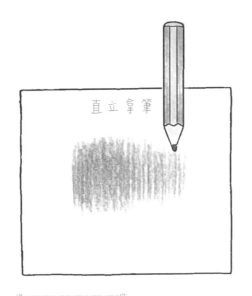

1 直立拿筆

筆芯與紙的接觸面積小，色彩附著力強，
上色後顏色較重且細緻。

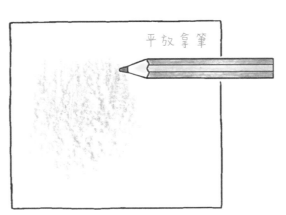

2 平放拿筆

筆芯與紙的接觸面積大，適合快速上色，
但色彩附著力較差，紙紋也容易出現。

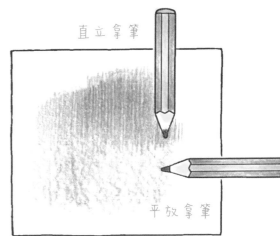

3 直立＋平放拿筆

先平放拿筆做大面積上色，
再直立拿筆疊加顏色。

色鉛筆上色法

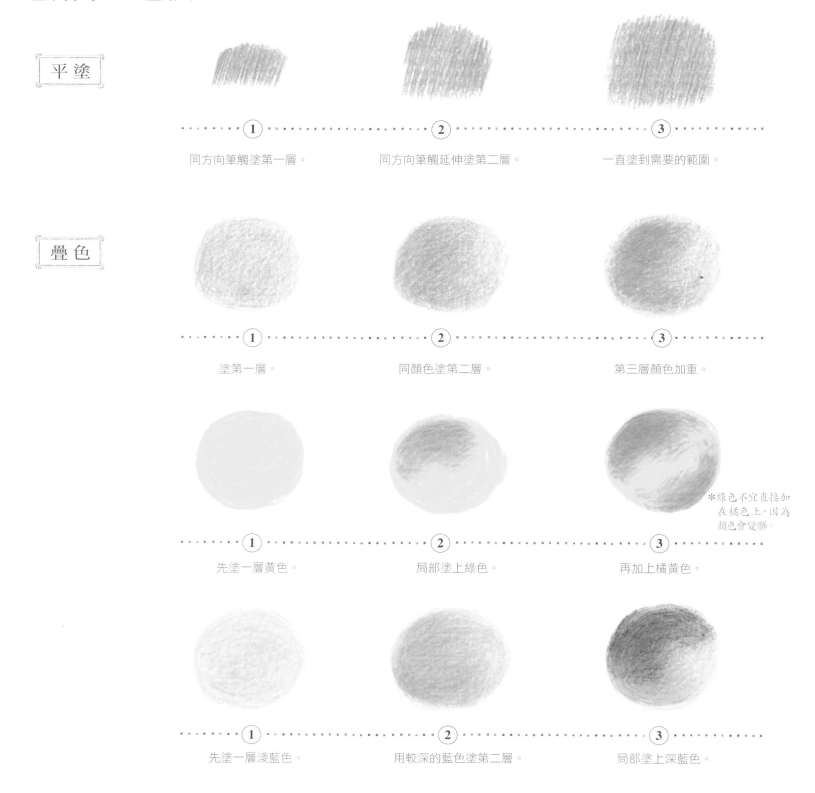

平塗

① 同方向筆觸塗第一層。

② 同方向筆觸延伸塗第二層。

③ 一直塗到需要的範圍。

疊色

① 塗第一層。

② 同顏色塗第二層。

③ 第三層顏色加重。

① 先塗一層黃色。

② 局部塗上綠色。

③ 再加上橘黃色。

※綠色不宜直接加在橘色上，因為顏色會變髒。

① 先塗一層淺藍色。

② 用較深的藍色塗第二層。

③ 局部塗上深藍色。

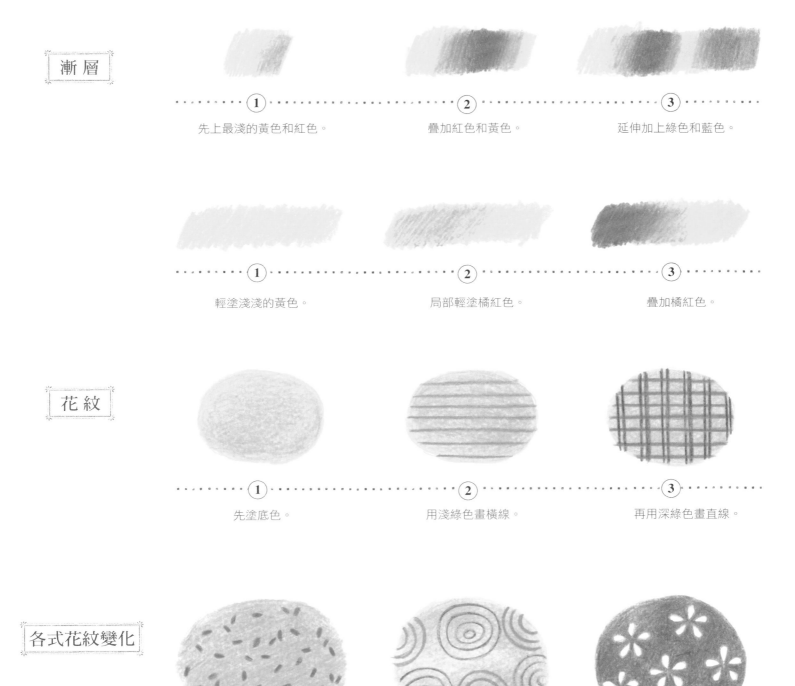

漸層

1　先上最淺的黃色和紅色。

2　疊加紅色和黃色。

3　延伸加上綠色和藍色。

1　輕塗淺淺的黃色。

2　局部輕塗橘紅色。

3　疊加橘紅色。

花紋

1　先塗底色。

2　用淺綠色畫橫線。

3　再用深綠色畫直線。

各式花紋變化

兔子上色示範

白色

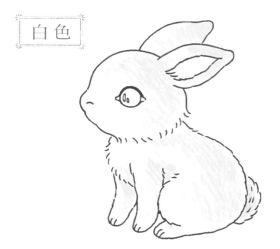

① 先塗一層淺淺的黃色並適度留白。

② 局部再上第二層。

③ 耳朵塗上粉紅色，眼睛塗咖啡色。

黃色

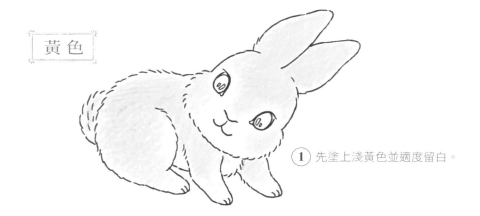

① 先塗上淺黃色並適度留白。

② 用橘色輕輕塗上第二層。

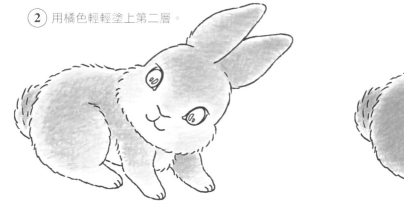

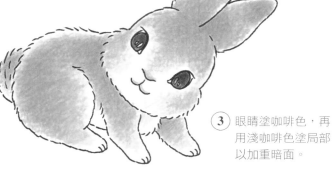

③ 眼睛塗咖啡色，再用淺咖啡色塗局部以加重暗面。

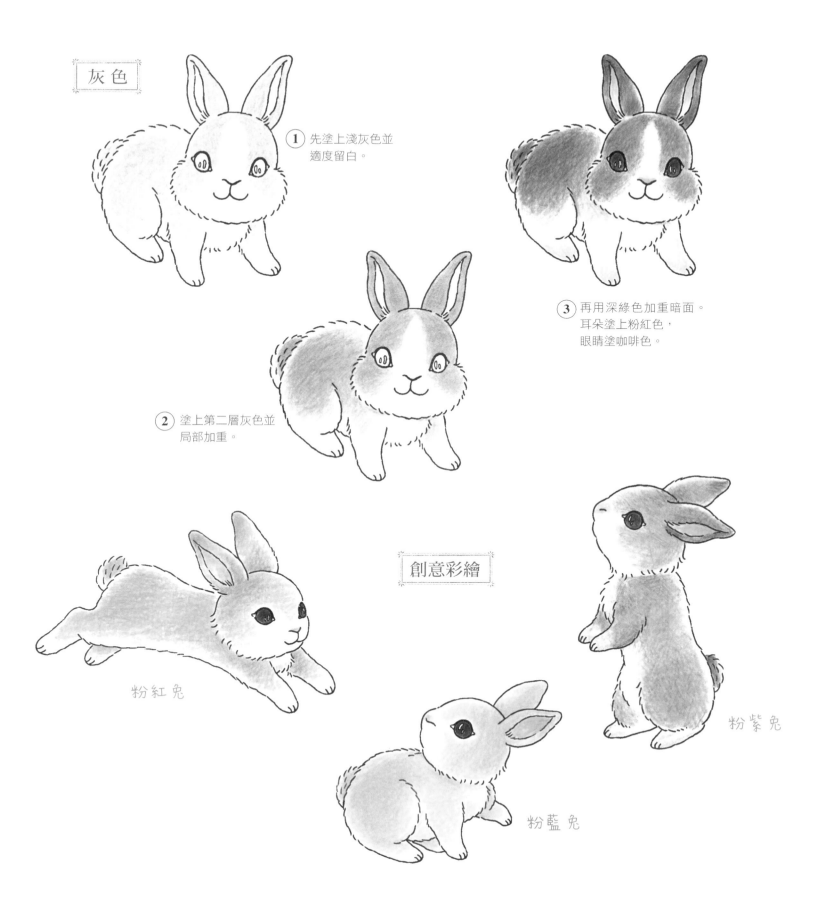

灰色

① 先塗上淺灰色並
適度留白。

③ 再用深綠色加重暗面。
耳朵塗上粉紅色，
眼睛塗咖啡色。

② 塗上第二層灰色並
局部加重。

創意彩繪

粉紅兔

粉紫兔

粉藍兔

花朵上色示範

盛開玫瑰

 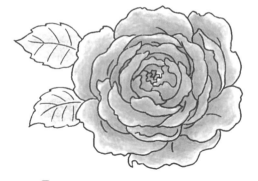 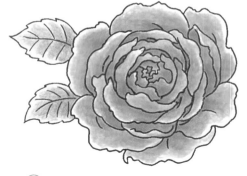

① 先輕輕塗一層粉紅色並局部留白。　　② 局部再上第二層，葉子也輕輕塗色。　　③ 局部再加重顏色以表現立體感。

含苞玫瑰

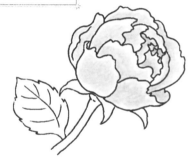 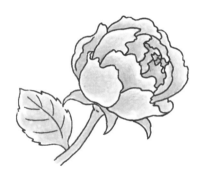 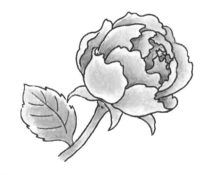

① 先塗一層淺淺的藍色並局部留白。　　② 局部再上第二層，葉子也輕輕塗色。　　③ 局部再加重顏色以表現立體感。

向日葵

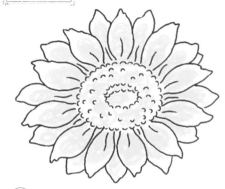 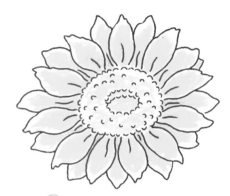 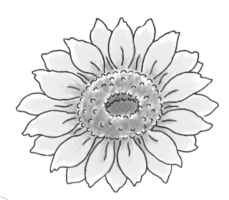

① 先塗一層淺淺的黃色並局部留白。　　② 局部再上第二層。　　③ 花心部分先塗淺橘色，再加上深橘色。局部再加重顏色以表現立體感。

小物上色示範

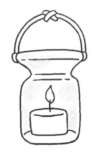 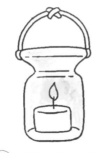 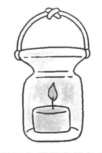 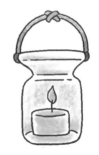

① 先輕輕塗一層淺藍色並 局部留白。

② 用黃色塗出光暈。

③ 塗粉紅色蠟燭和橘色火焰。

④ 提把上色,陰影處加重顏色。

① 先用淺黃色塗奶油部分並 局部留白。

② 再以淺橘色塗餅乾部分。

③ 局部再加重顏色以表現 立體感。

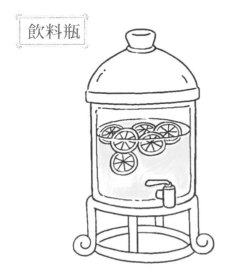

① 先塗一層淺淺的黃色並 局部留白。

② 再上第二層黃色。 檸檬片塗橘色。

③ 用藍色和紫色塗瓶身,局部 再加重顏色以表現立體感。

小花童上色示範

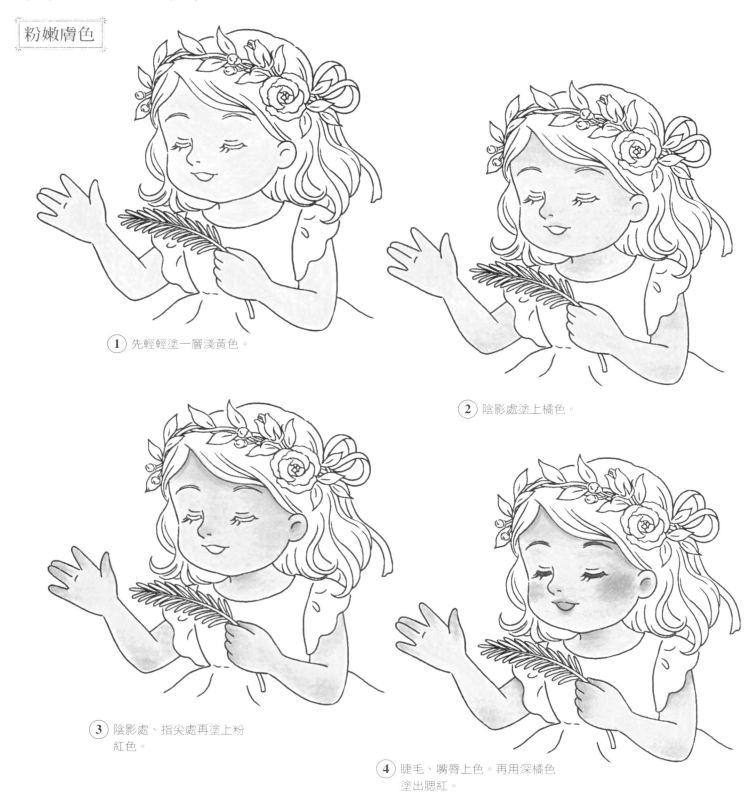

① 先輕輕塗一層淺黃色。

② 陰影處塗上橘色。

③ 陰影處、指尖處再塗上粉紅色。

④ 睫毛、嘴脣上色。再用深橘色塗出腮紅。

(1) 先輕輕塗一層淺黃色。

(2) 局部塗上第二層。

(3) 局部再塗第三層以加重顏色。

(4) 局部再塗第四層以表現立體層次。

植物上色示範

① 先輕輕塗一層淺黃色。

② 用淺綠色上第二層但不塗滿。

③ 用深綠色加重葉子顏色以表現立體感。
枝幹部分再塗上深綠和咖啡色。

現在，帶著你的彩筆，
跟我一起去參加婚禮吧！

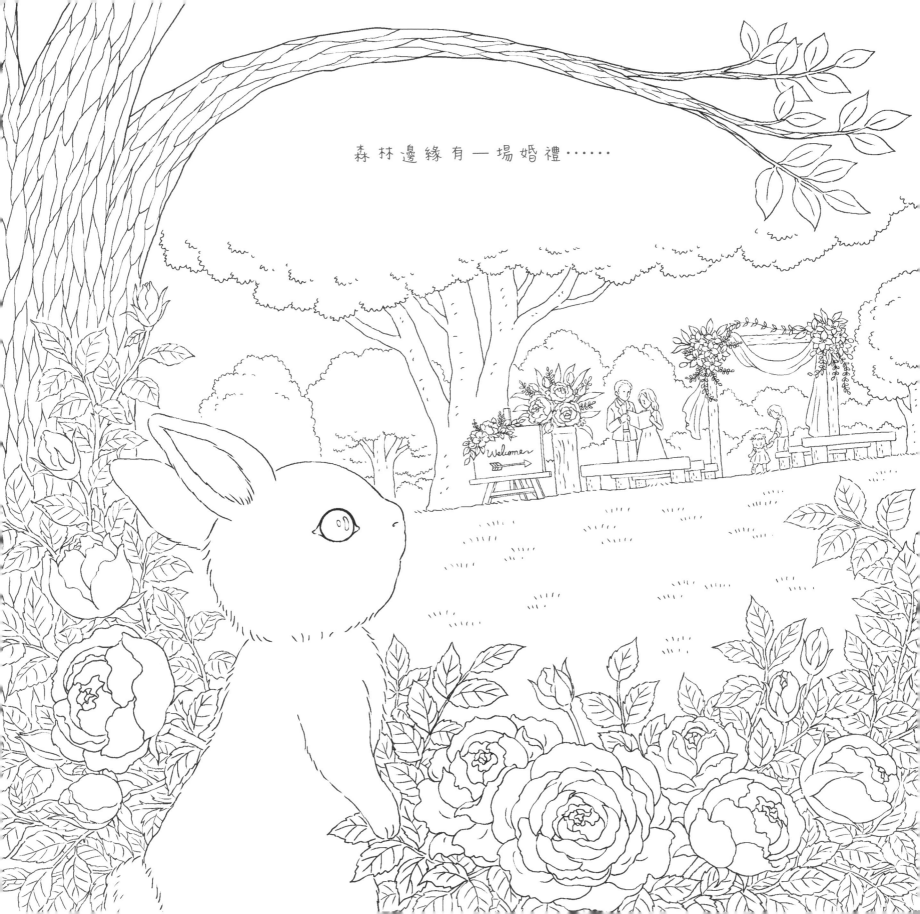

森林邊緣有一場婚禮……

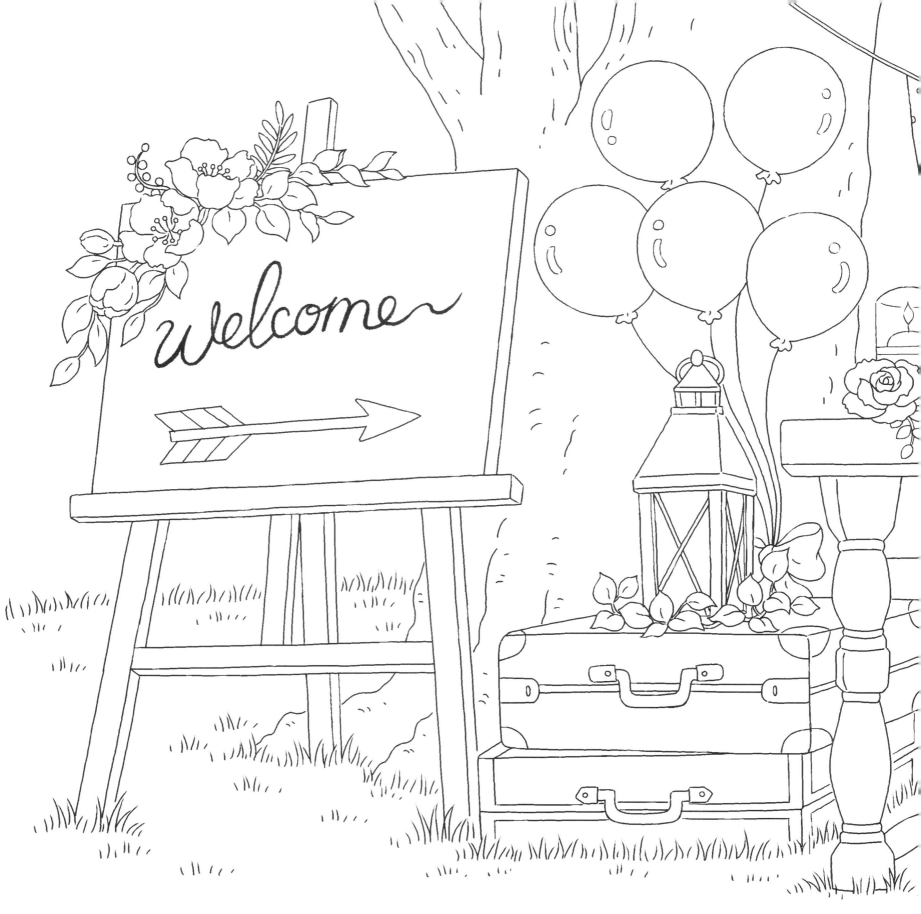

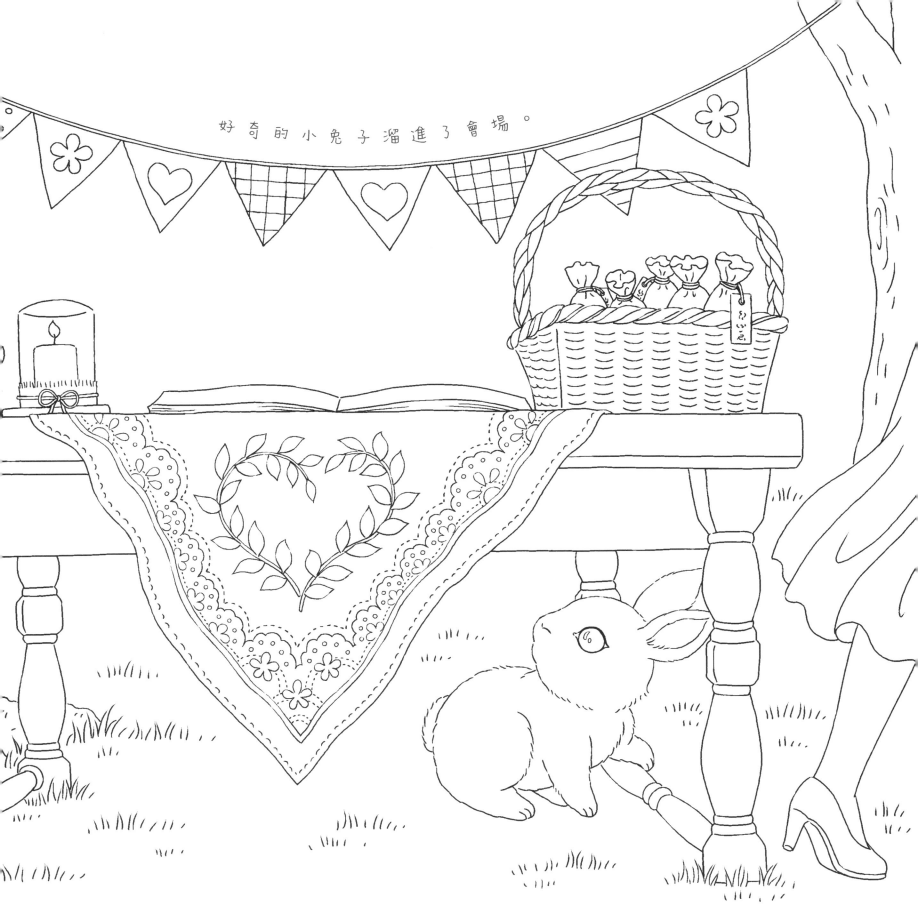

好奇的小兔子溜進了會場。

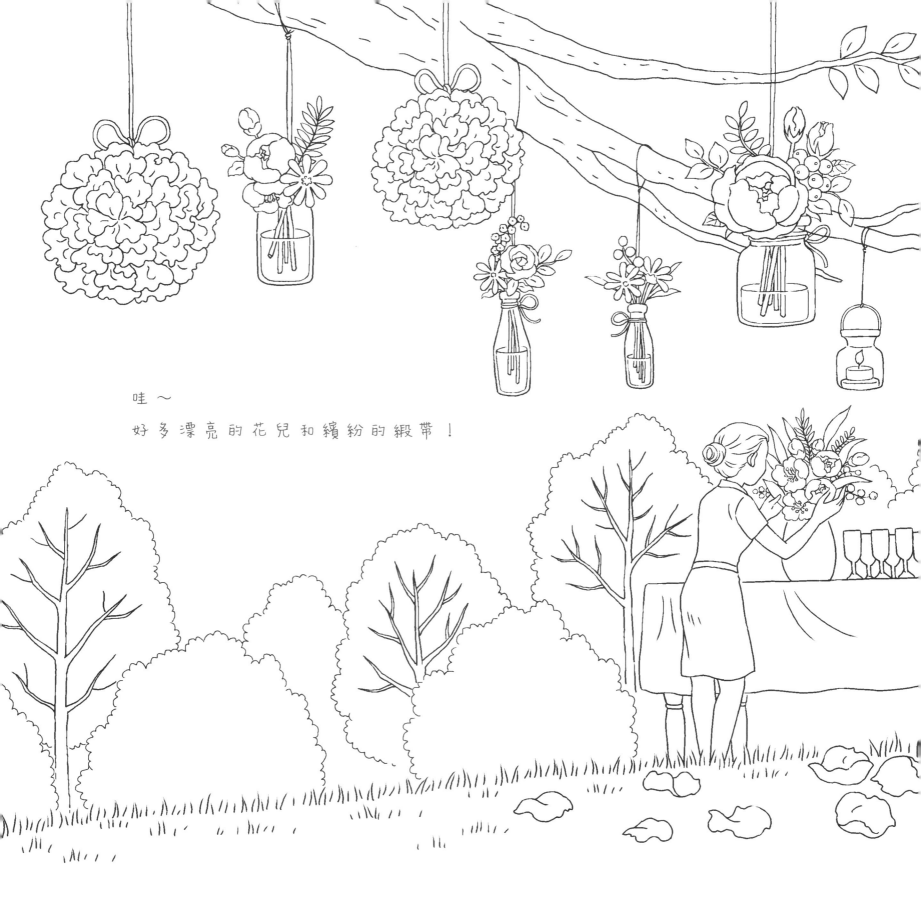

哇～

好多漂亮的花兒和繽紛的緞帶！

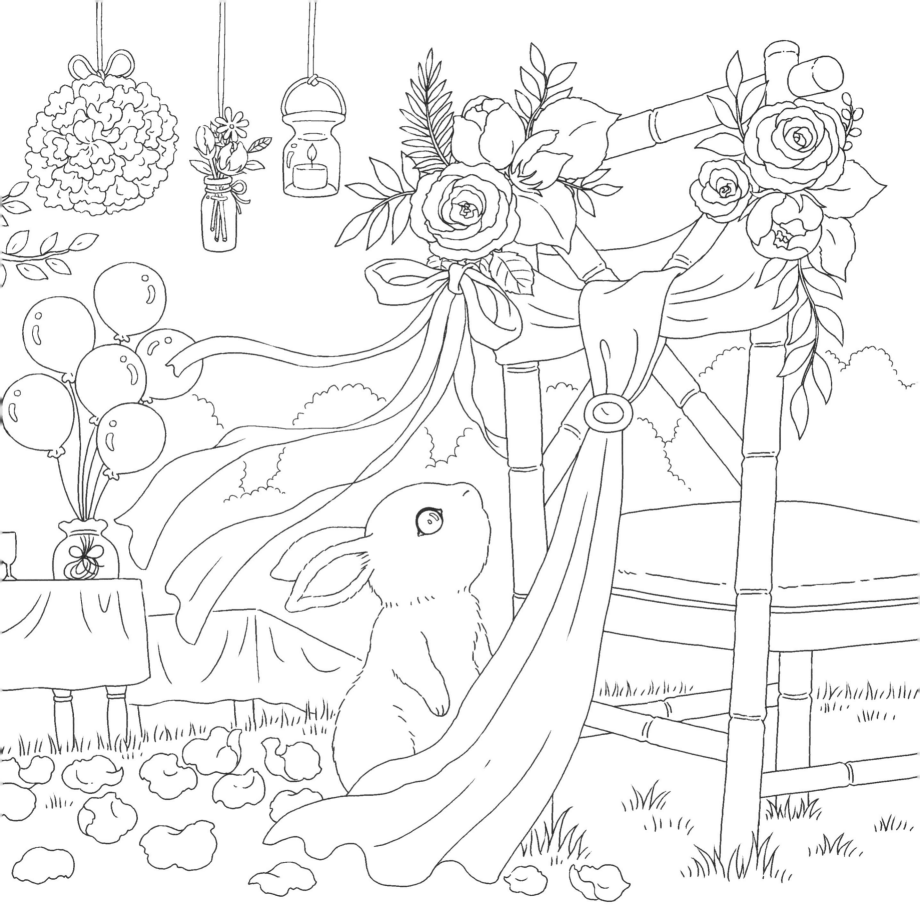

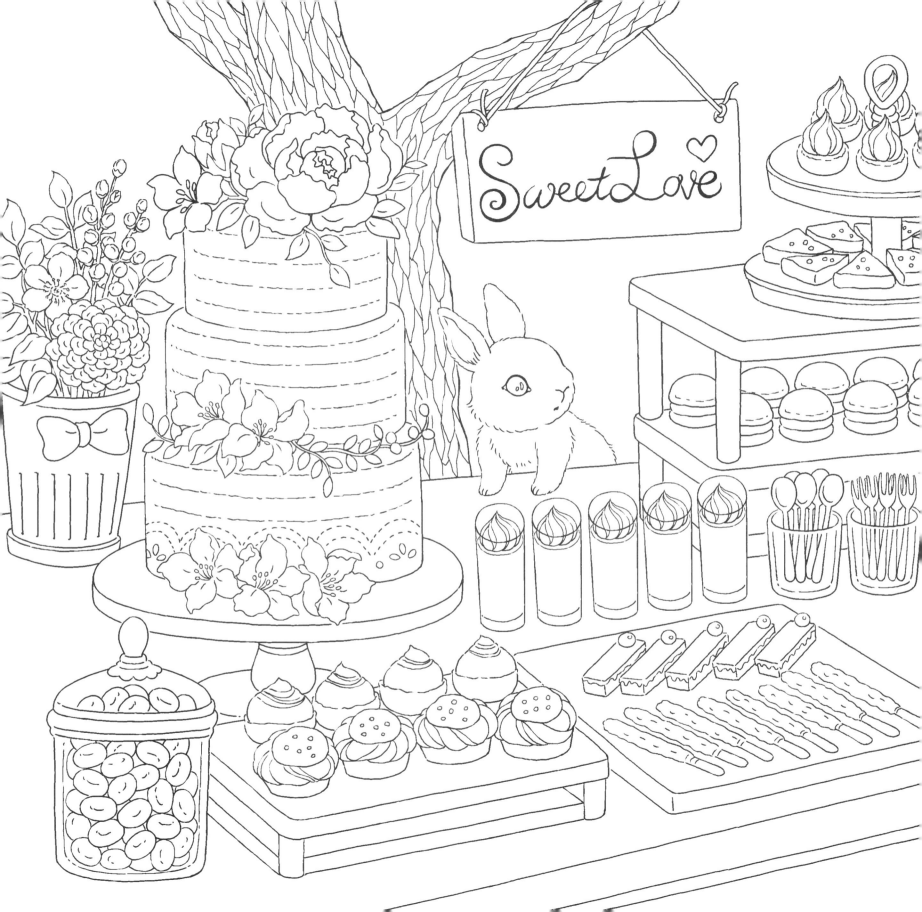

還有美味的蛋糕、點心、飲料……

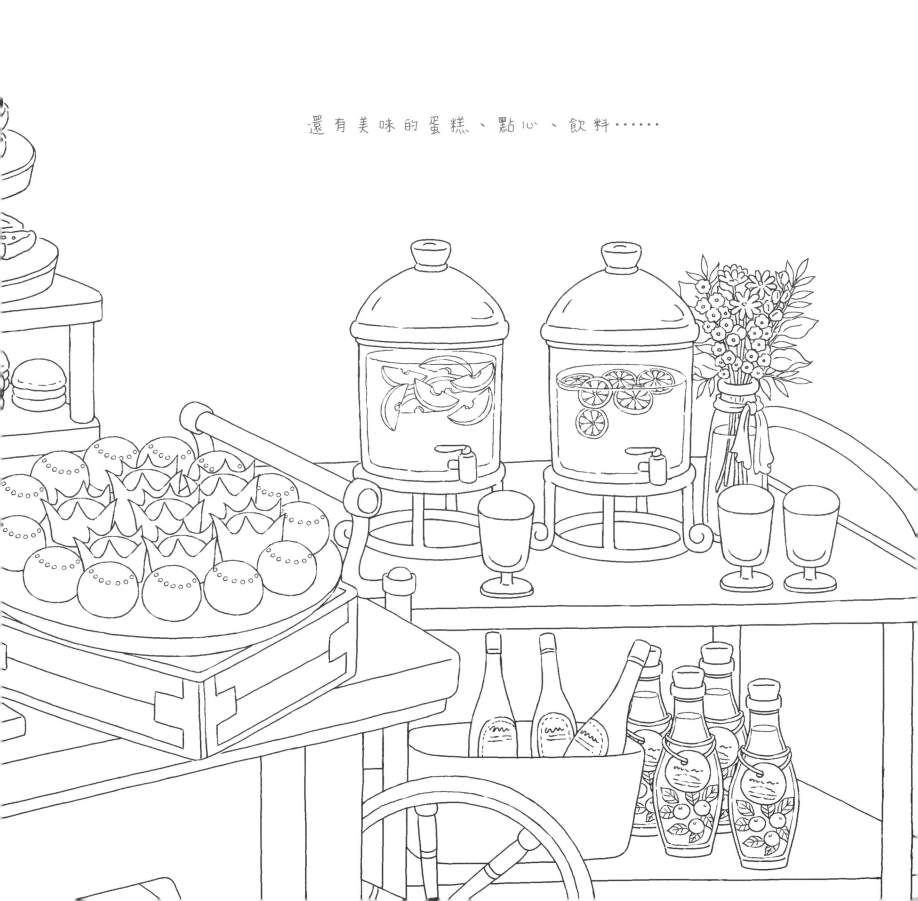

著小禮服的伴娘
開心談笑著。

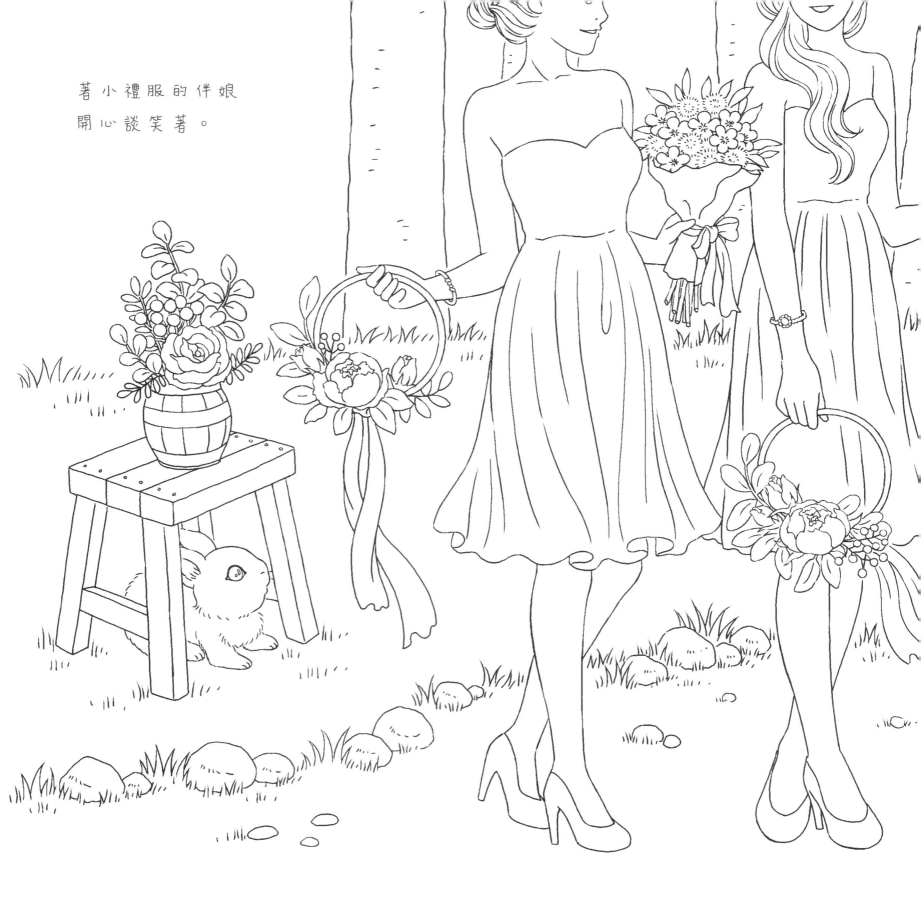

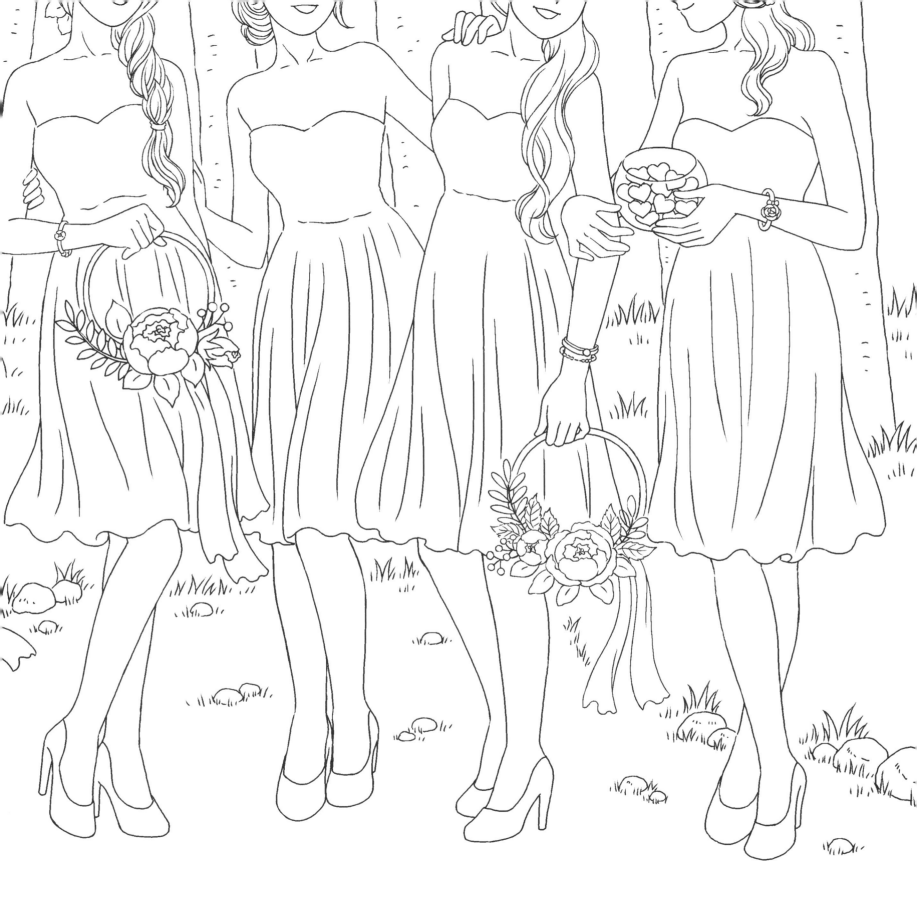

可愛的小花童溫著鞦韆。

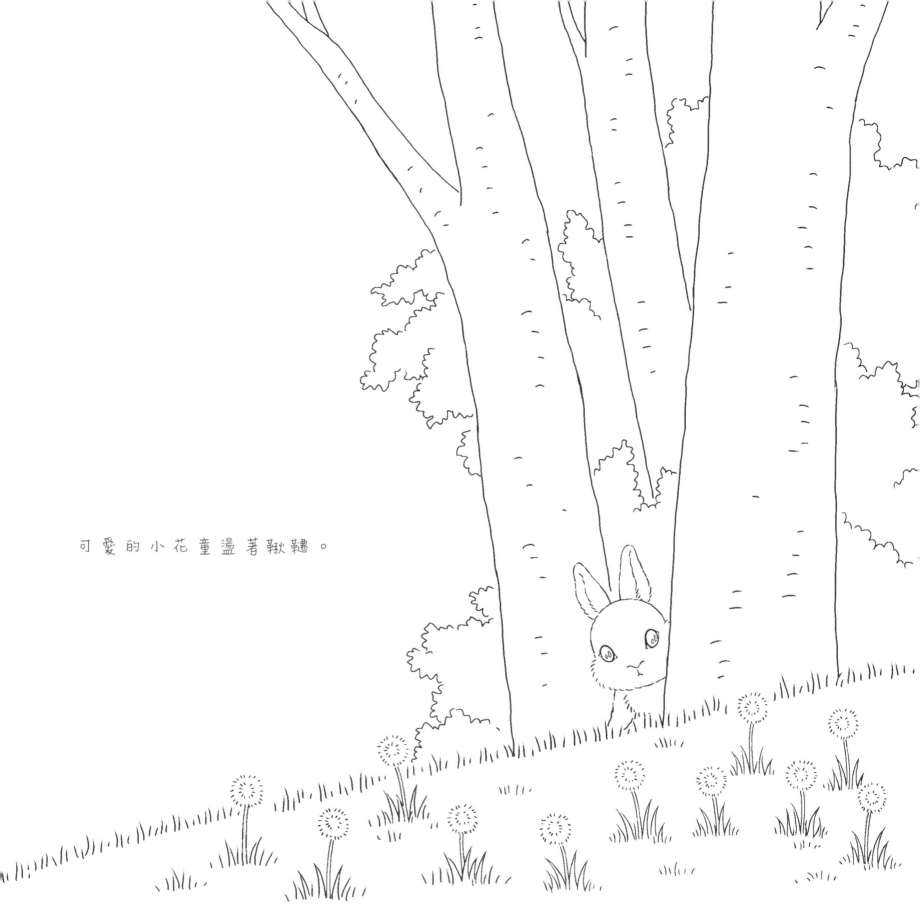

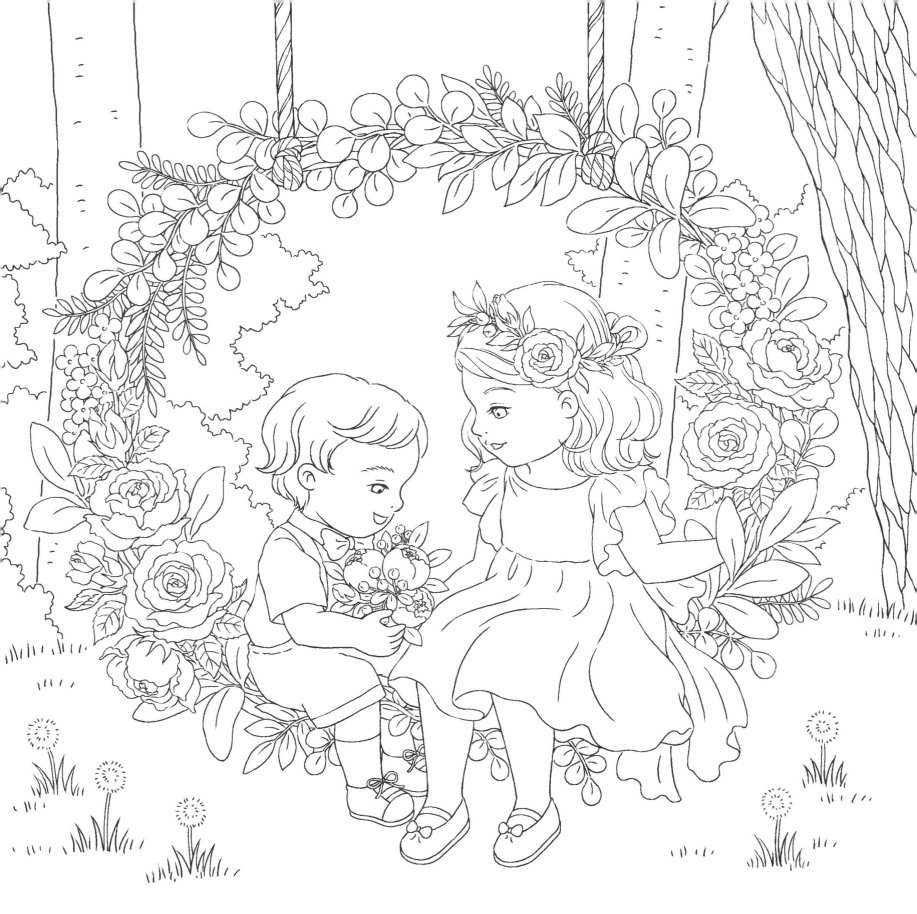

咦？這閃閃發亮的是什麼？

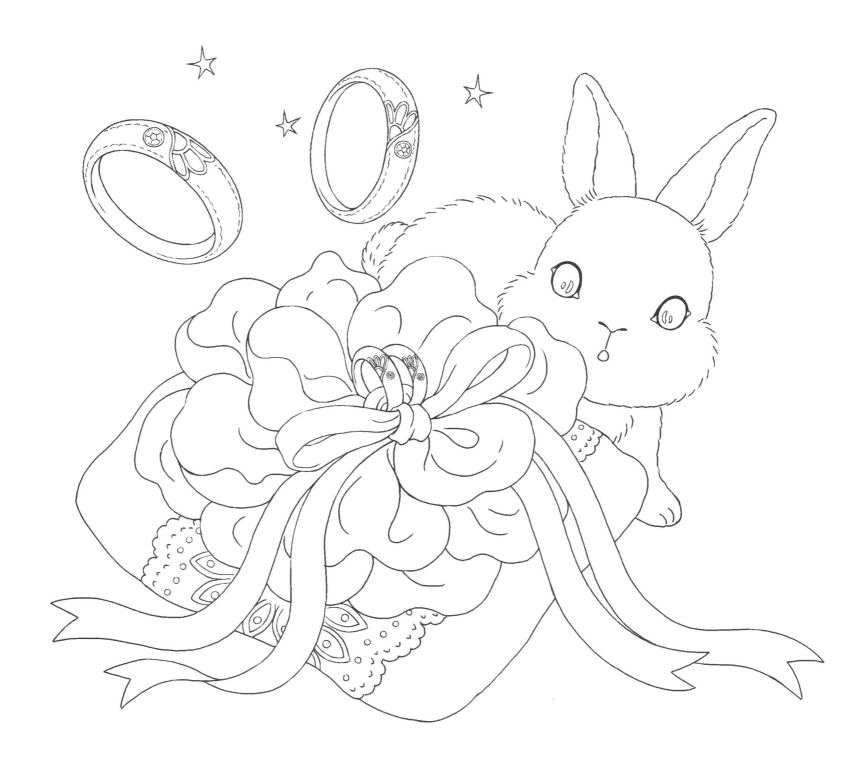

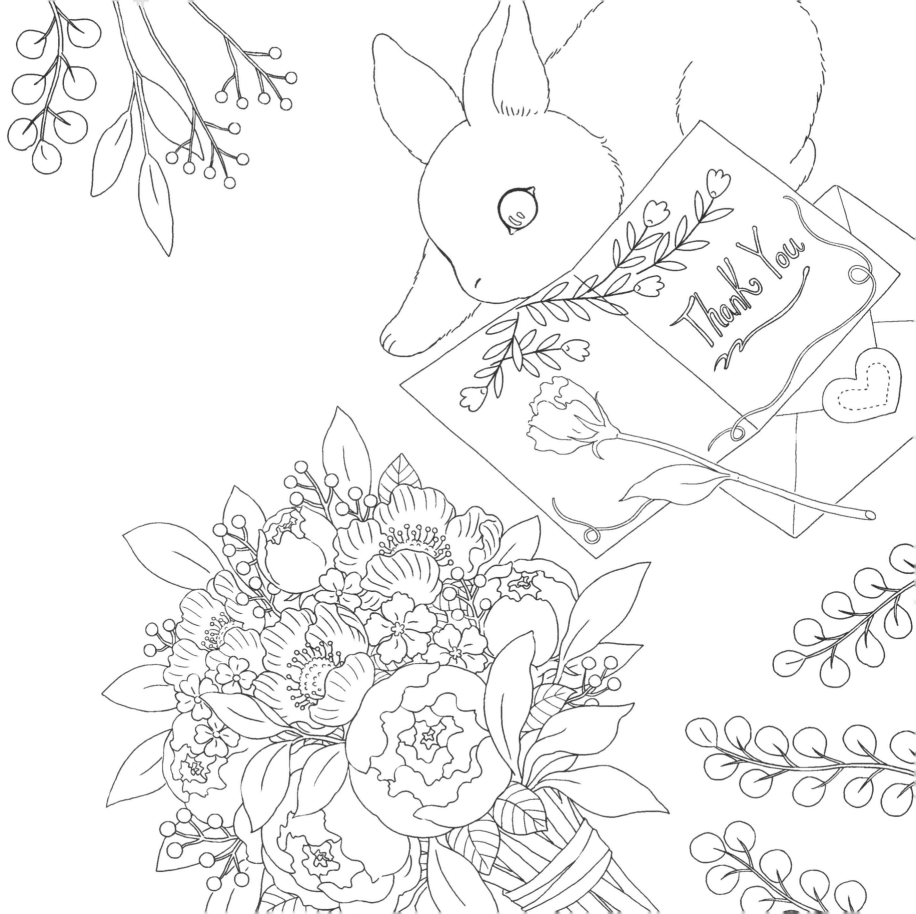

這奇怪的東西又是什麼？

「你好呀！小羊，你是來參加婚禮的嗎？」

悠 揚 的 樂 音 響 起 ～

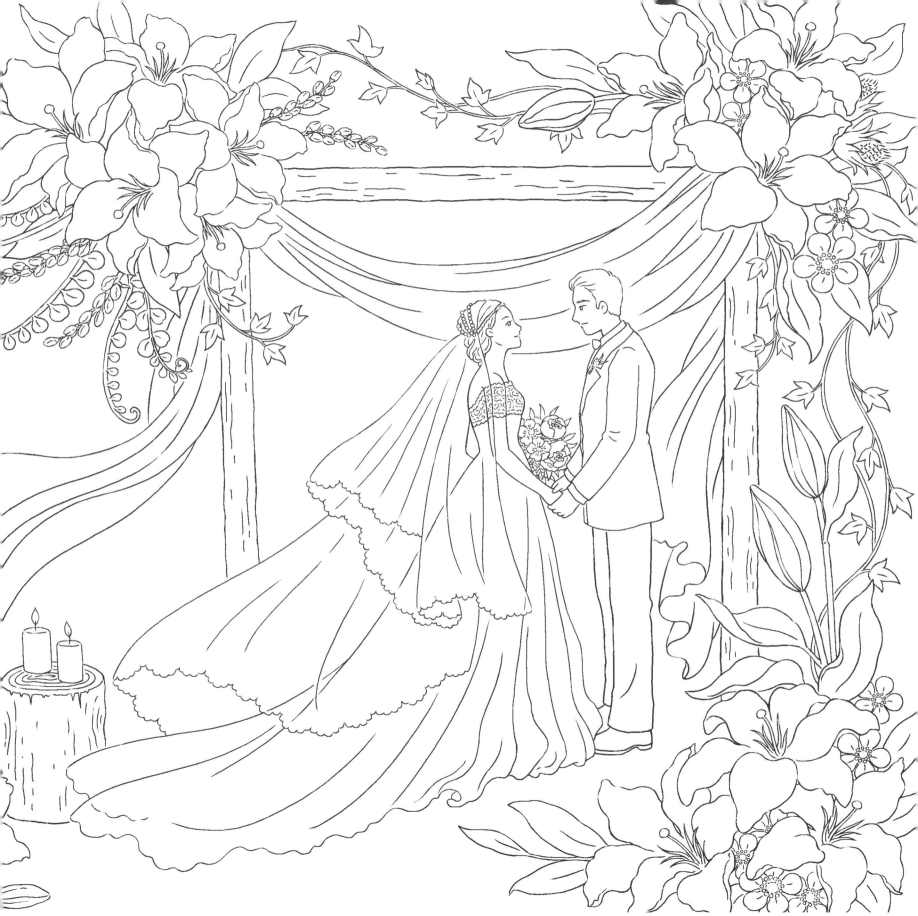

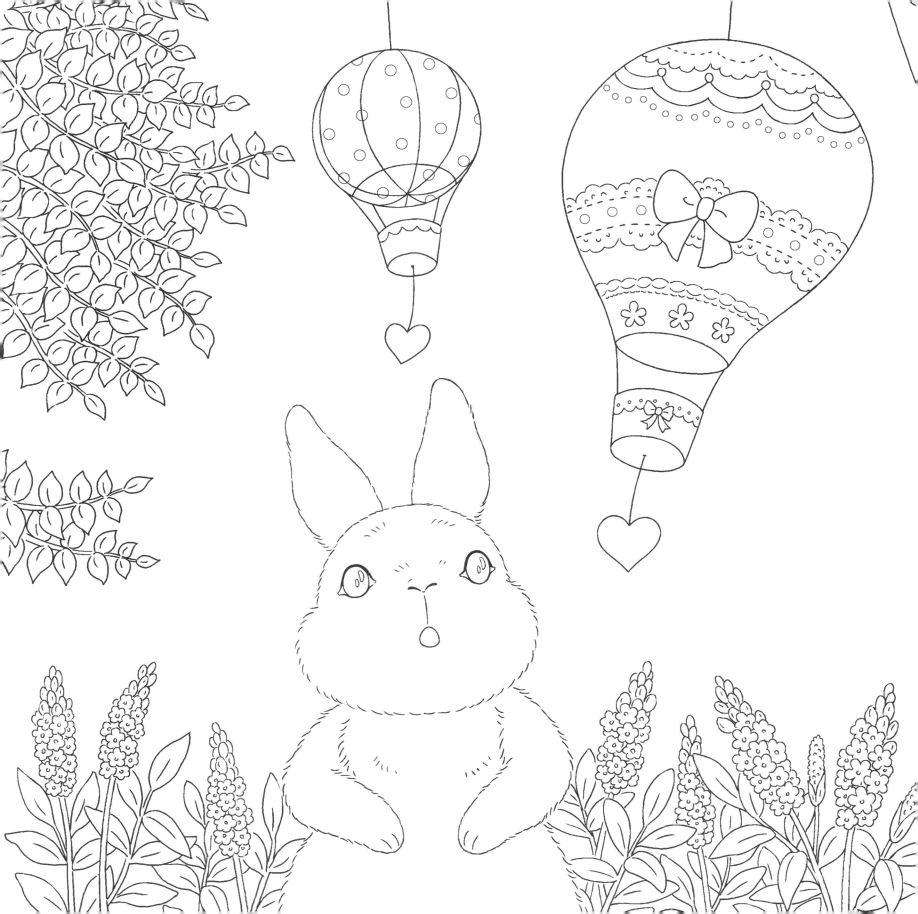

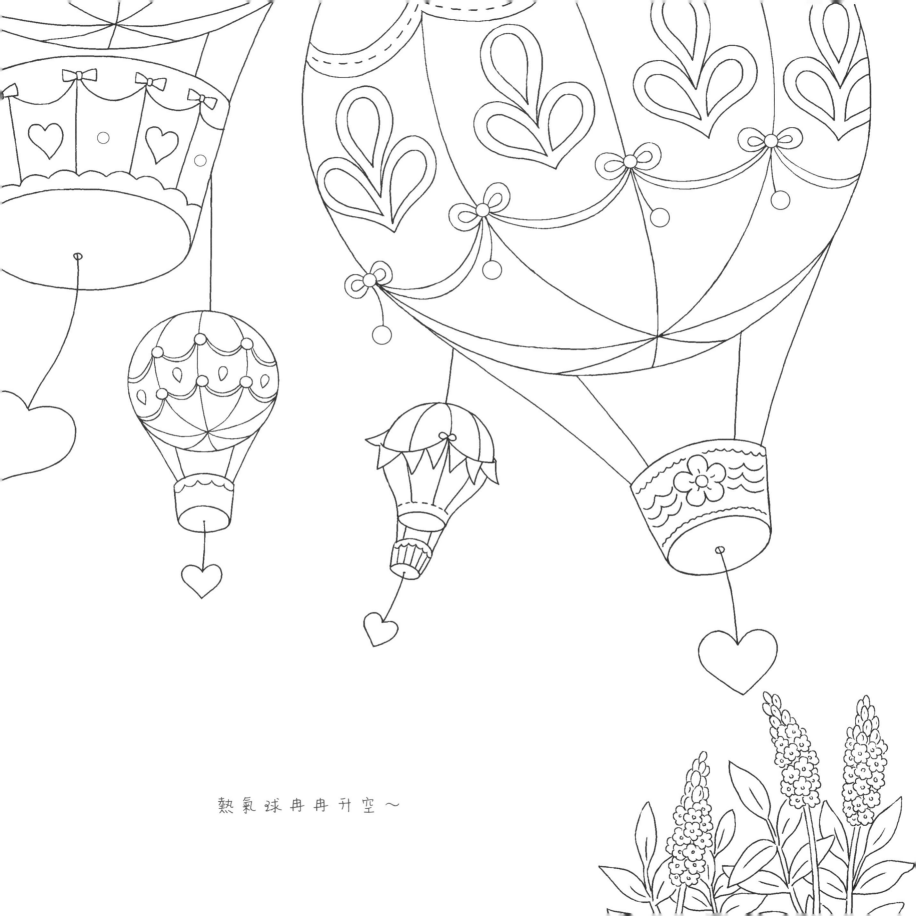

熱氣球冉冉升空～

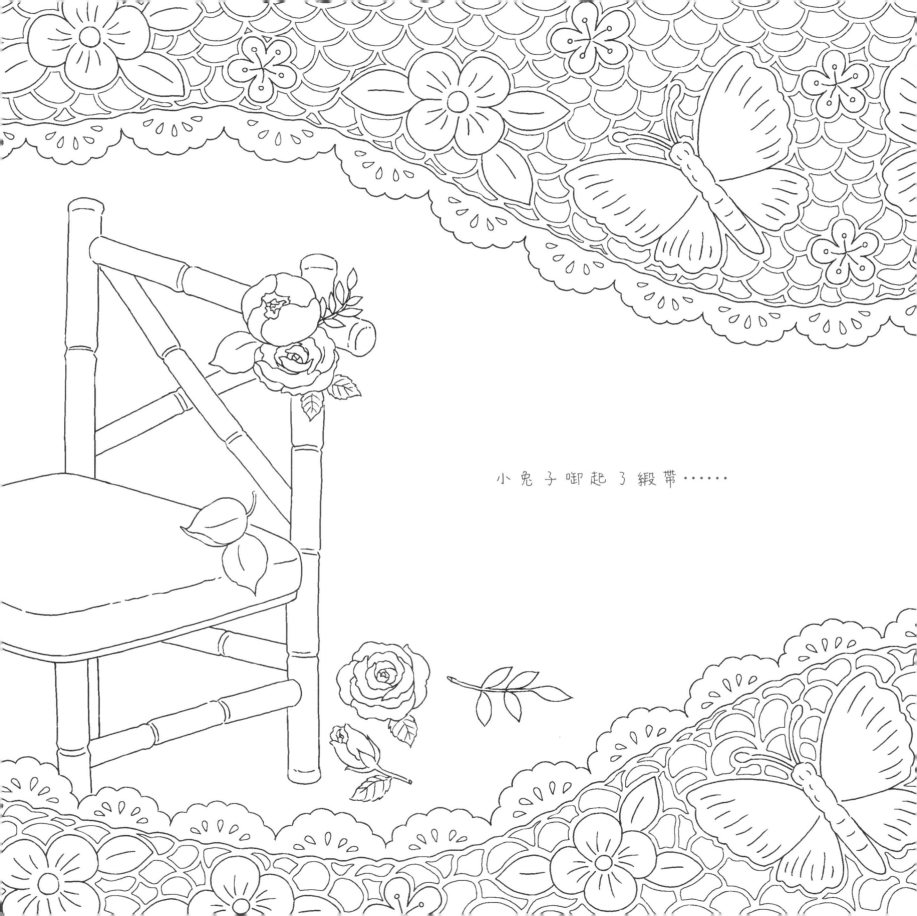

小兔子啣起了緞帶……

拿了花……

帶走點心⋯⋯⋯

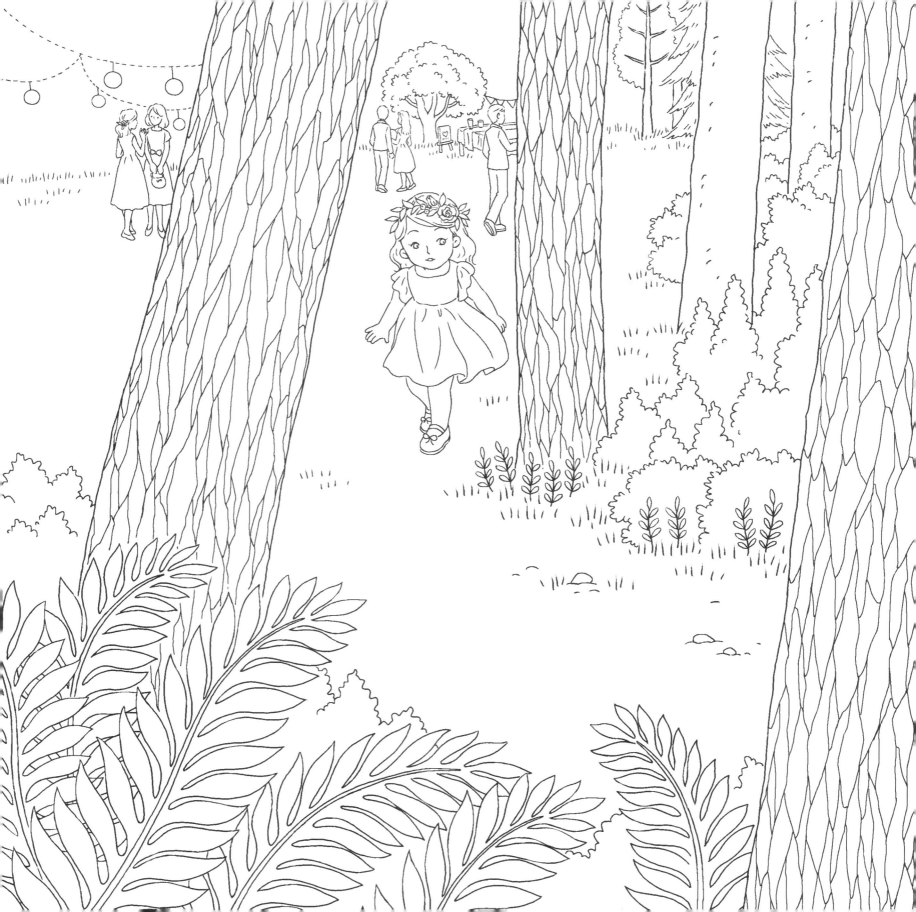

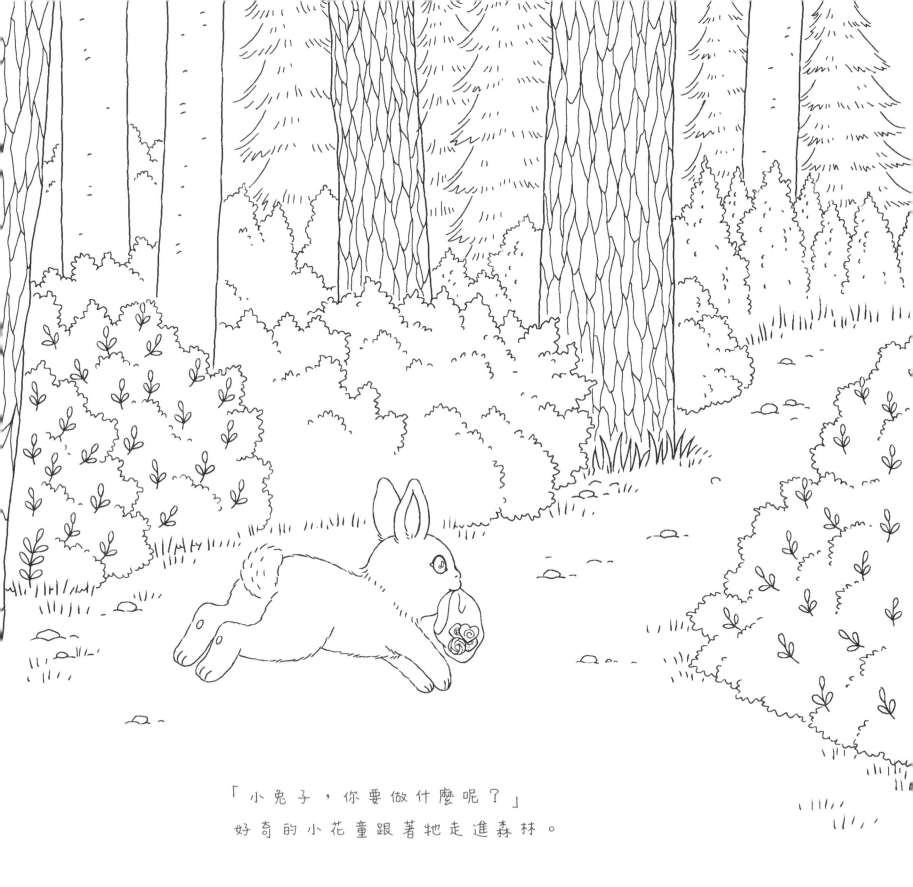

「小兔子，你要做什麼呢？」
好奇的小花童跟著牠走進森林。

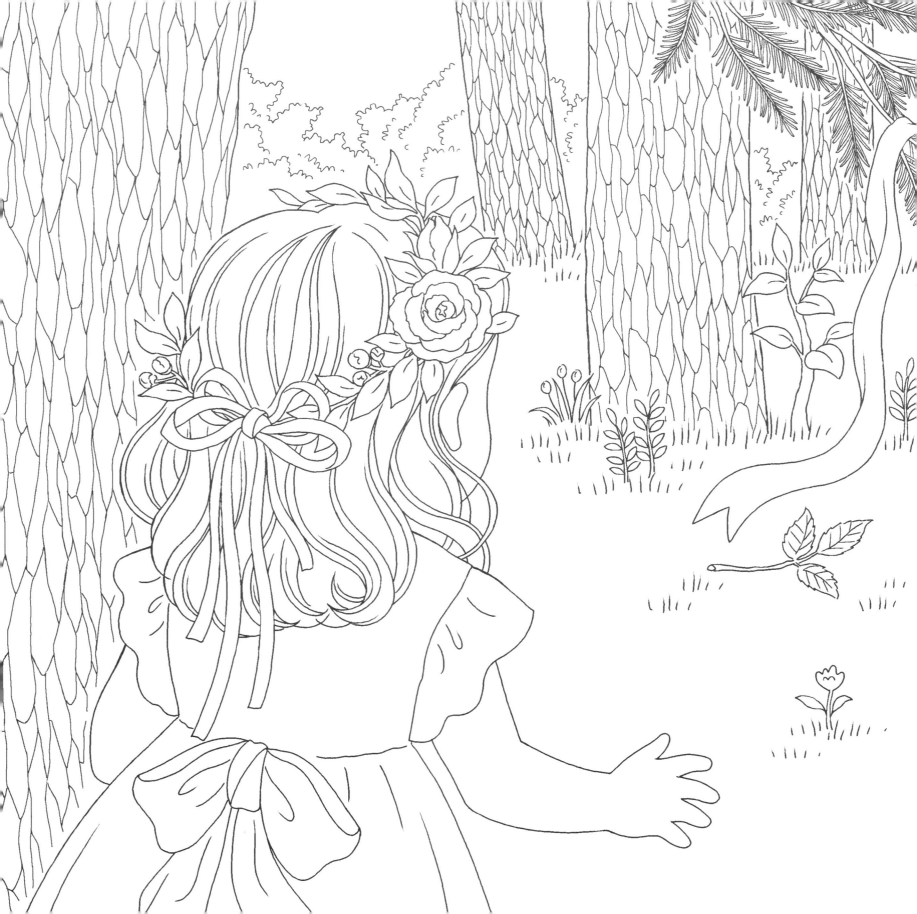

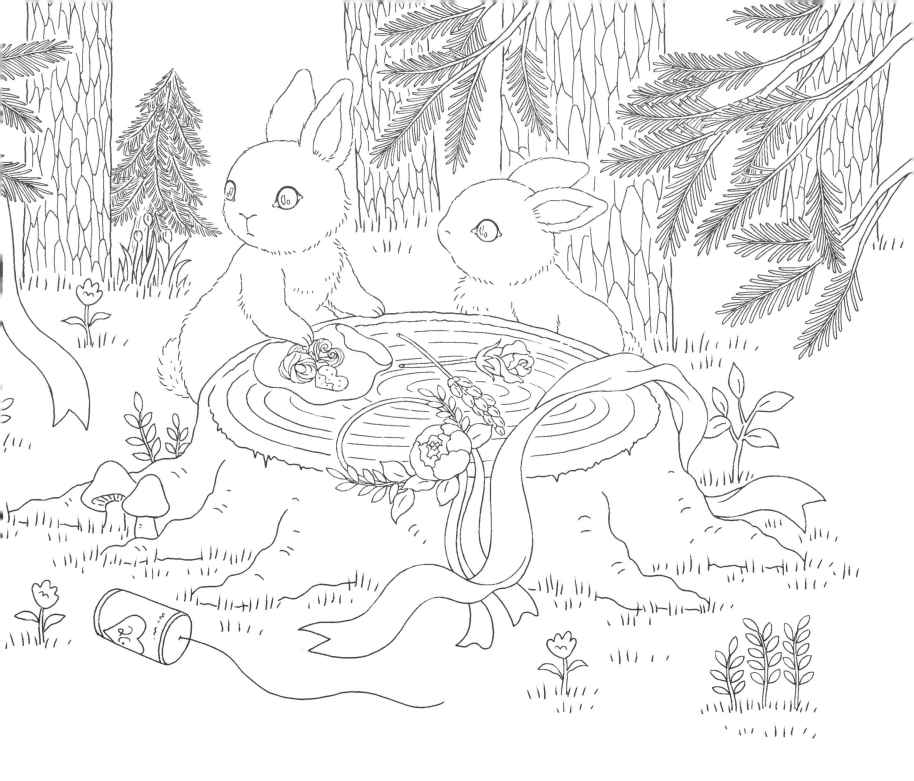

「原來你也要辦一場婚禮呀！」

「我來幫你吧！」

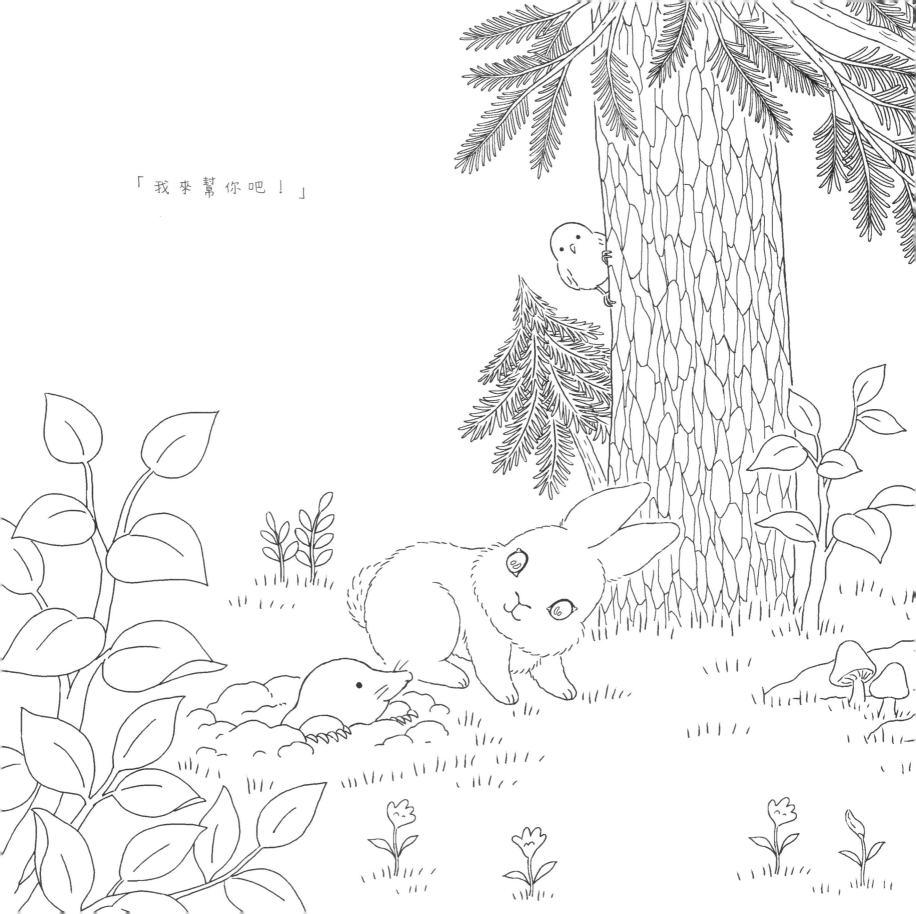

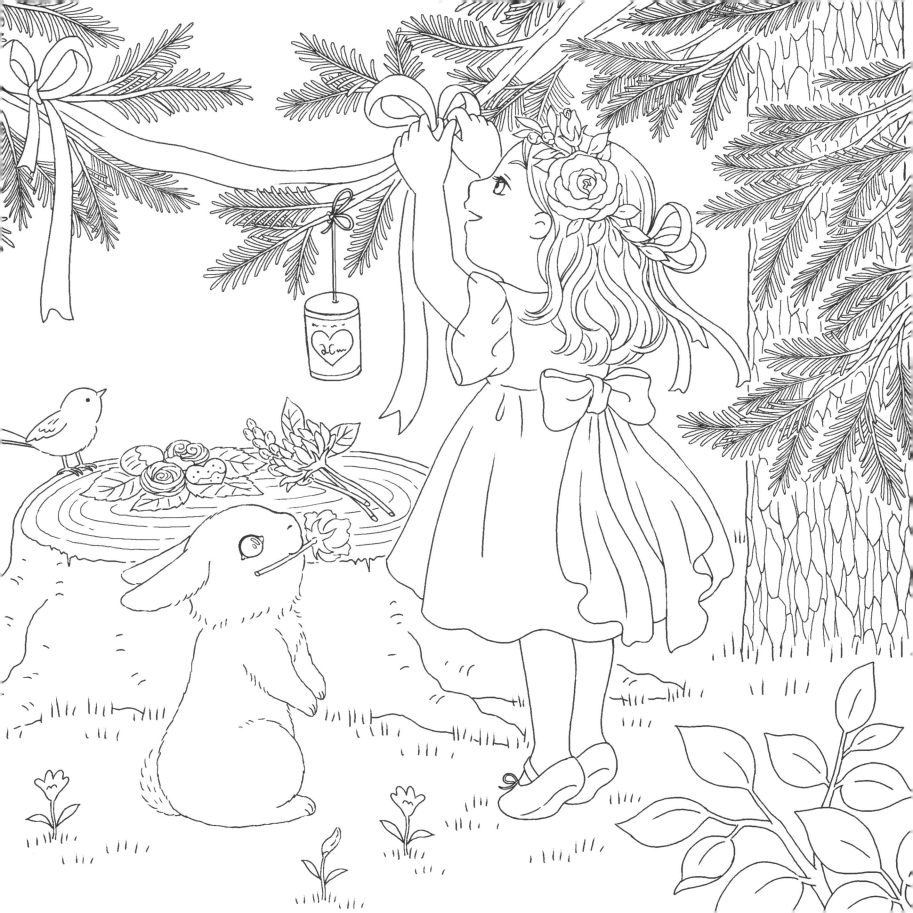

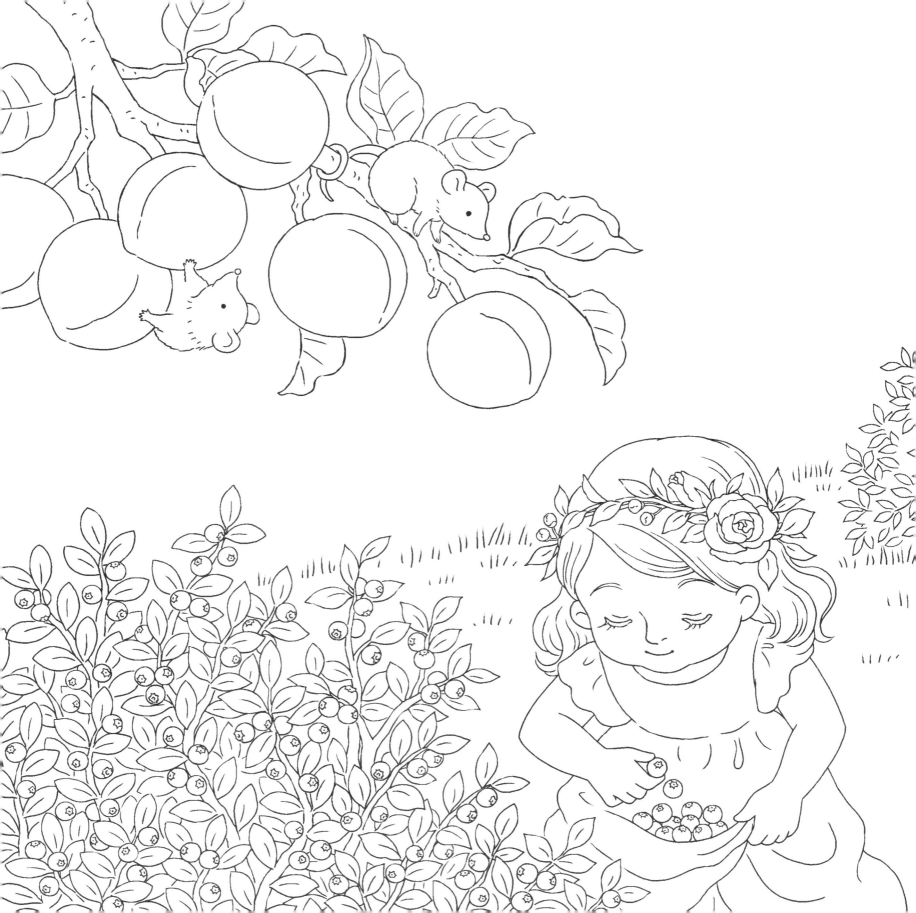

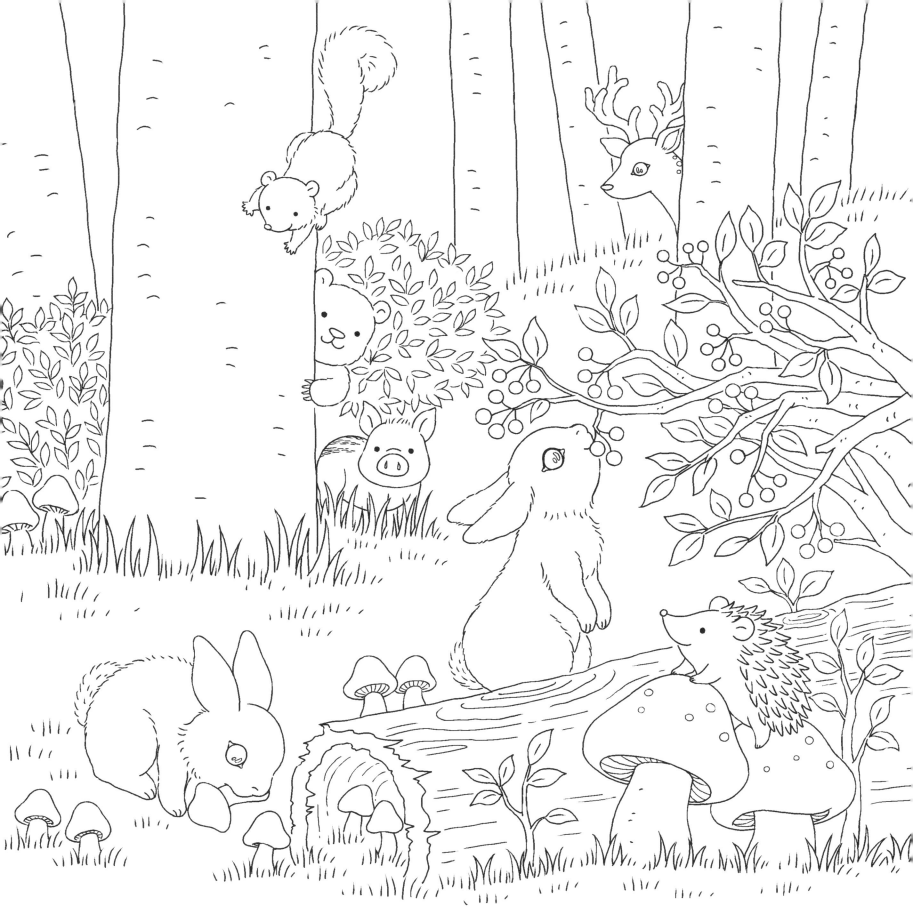

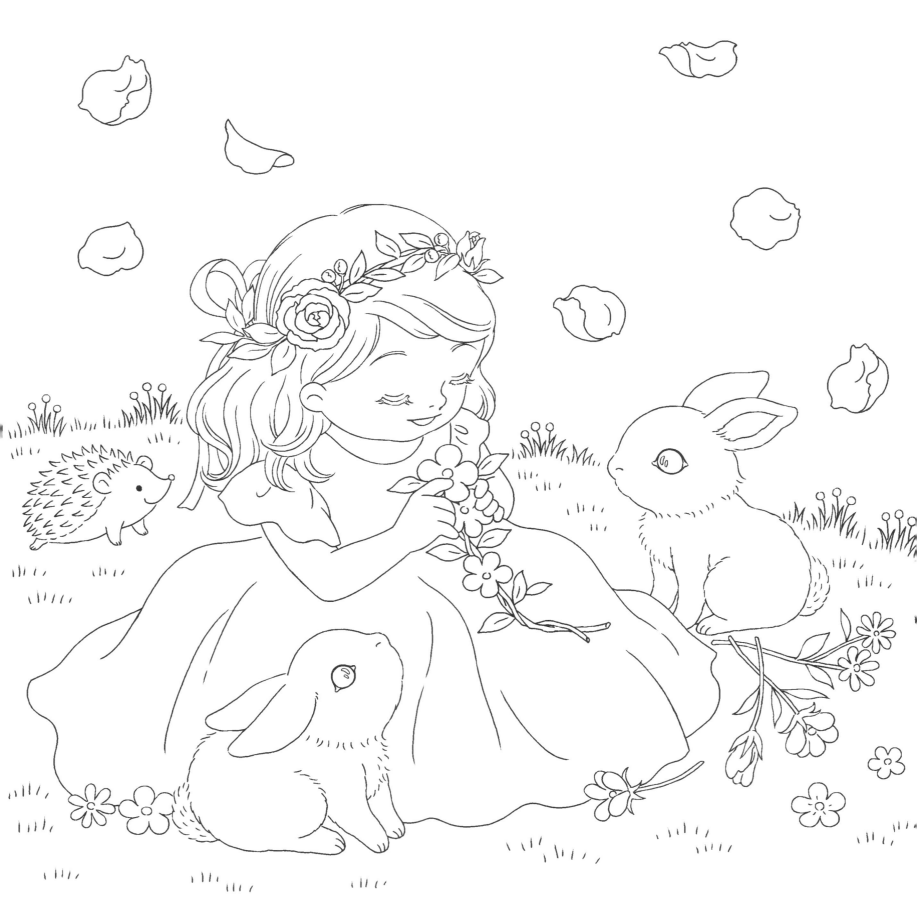

受邀觀禮的朋友陸續到來……

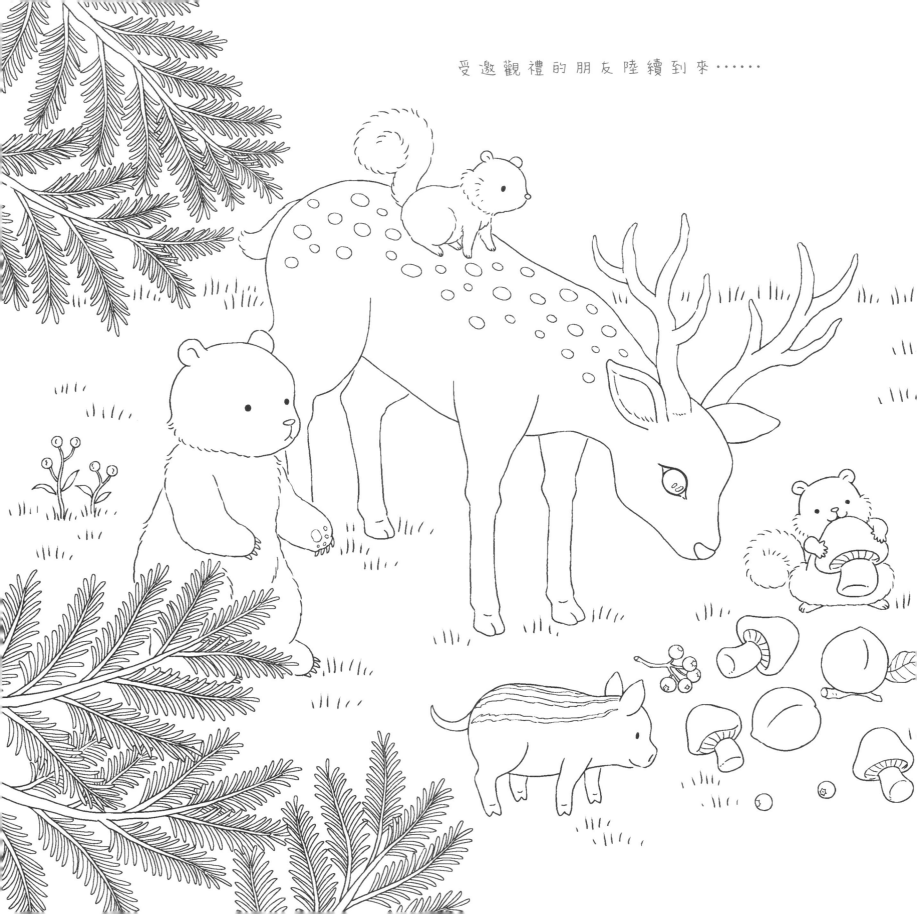

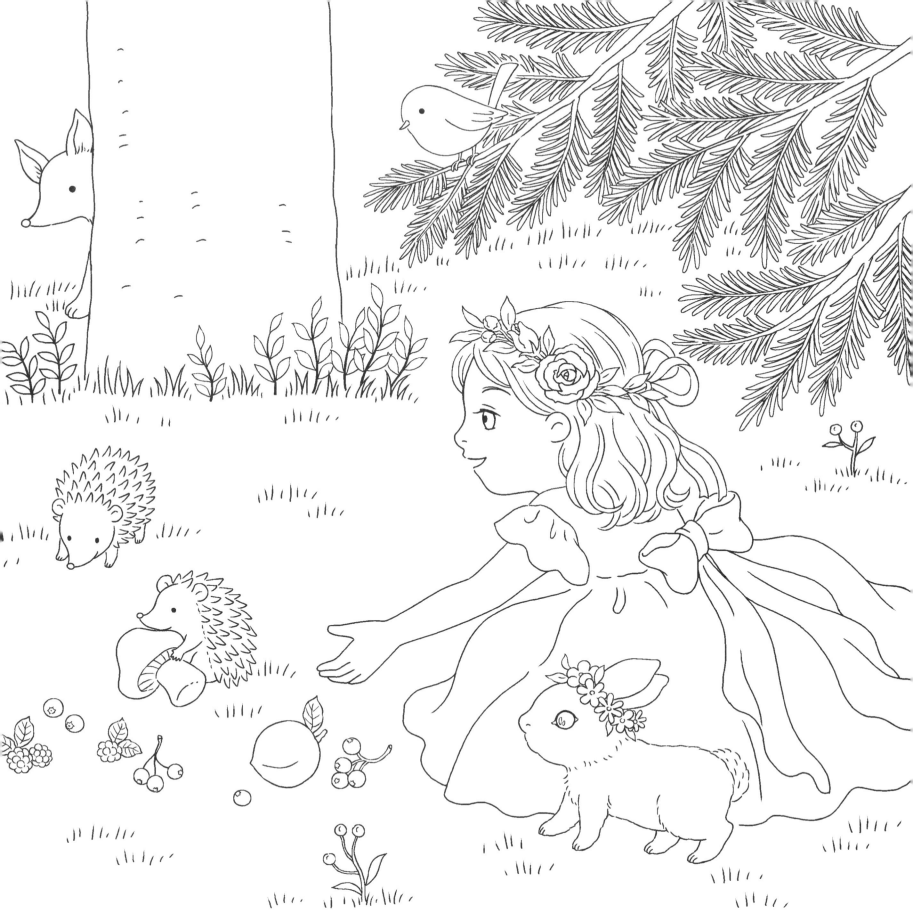

小兔子的夢幻婚禮幸福洋溢。

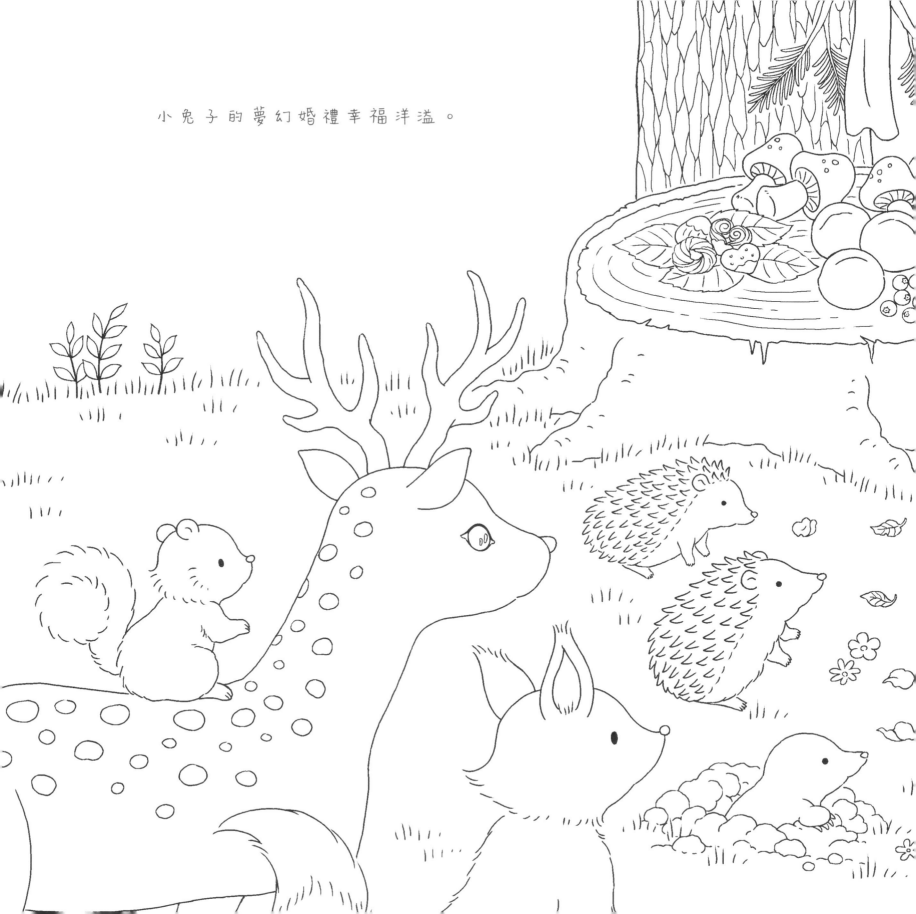

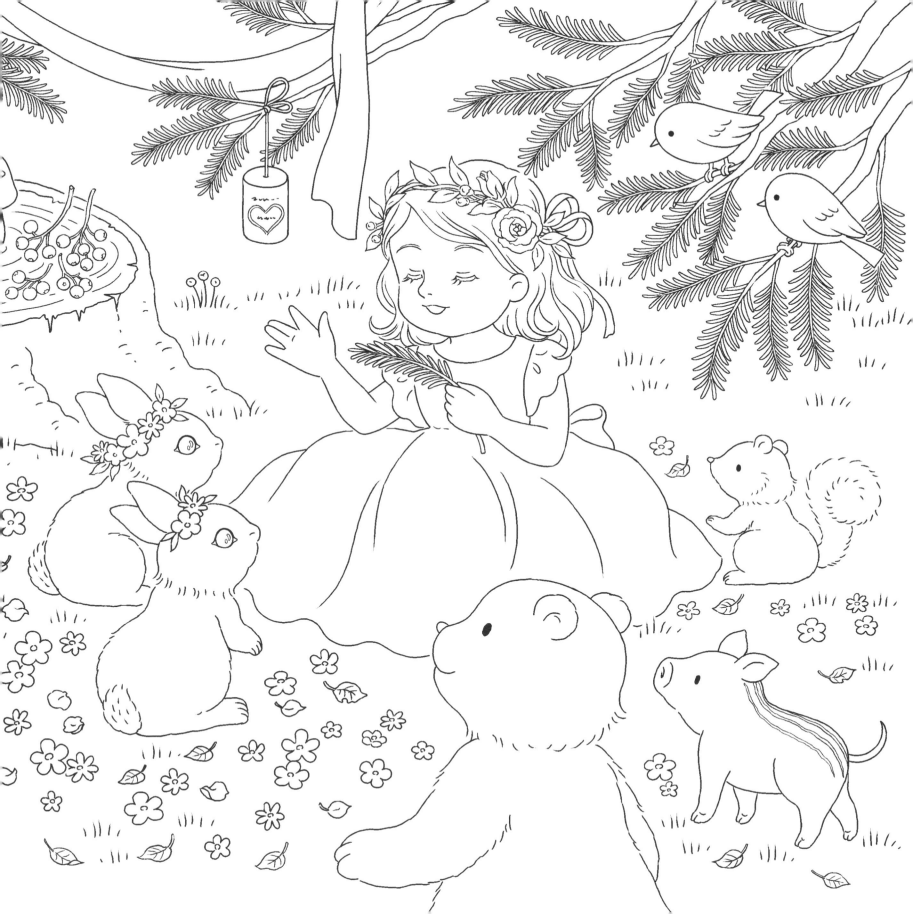

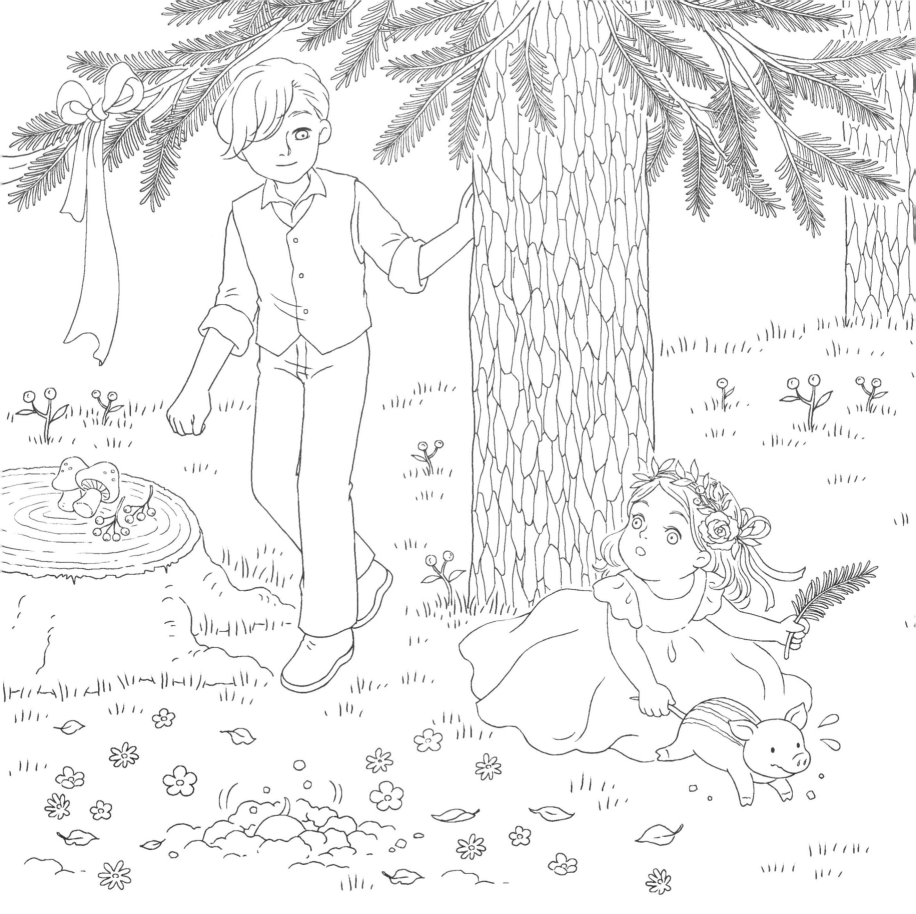

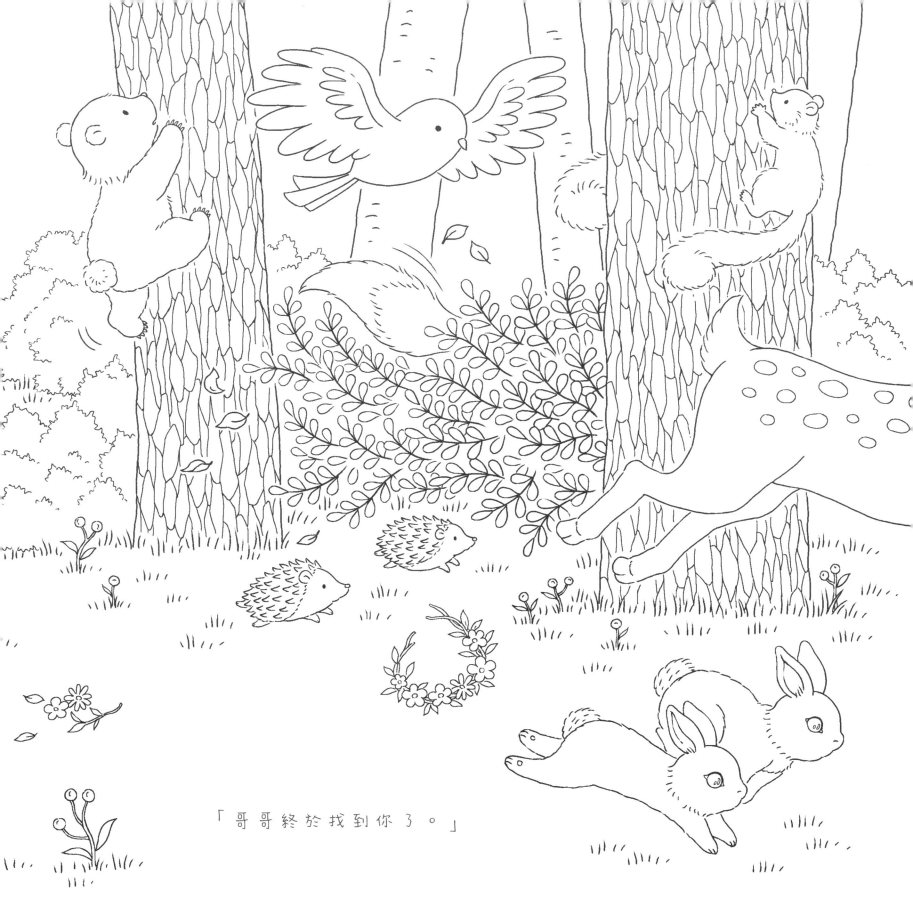

「哥哥終於找到你了。」

「你真是調皮。走吧！我們該回去了。」

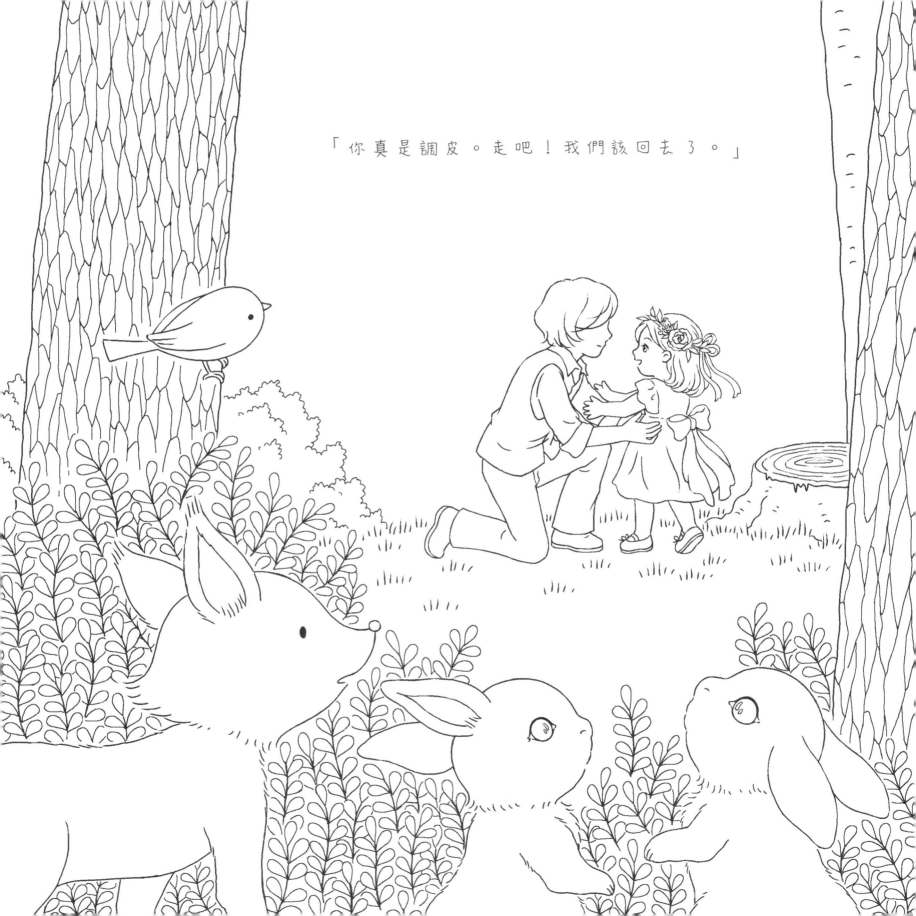

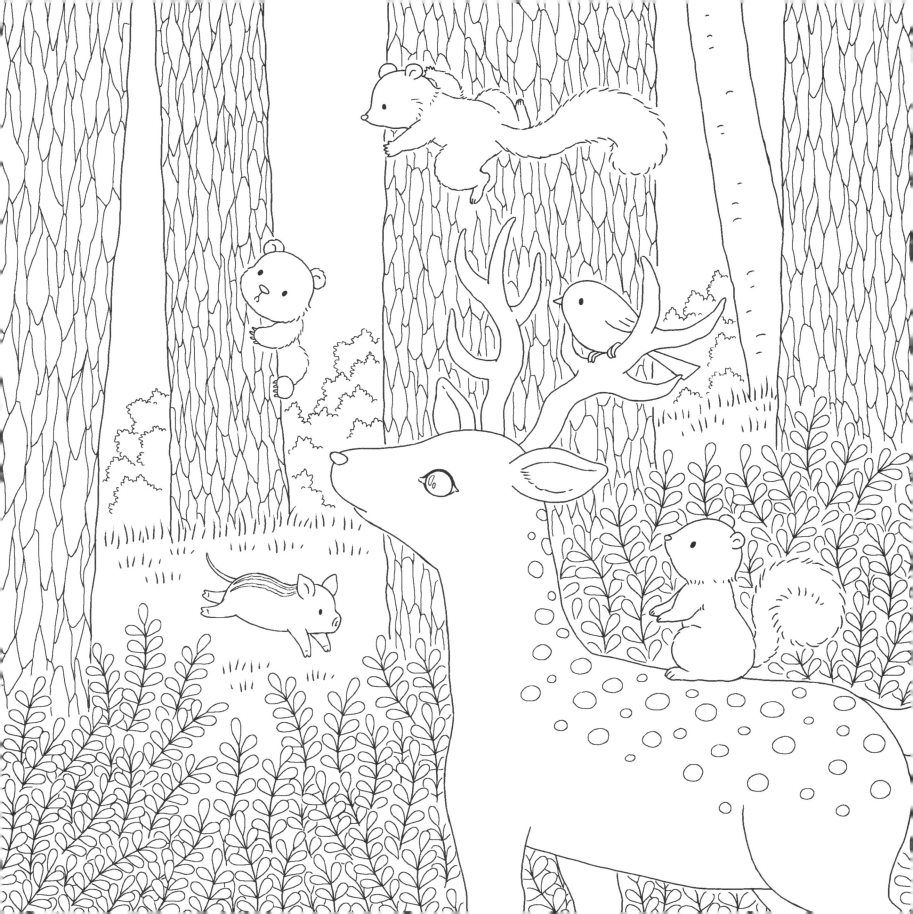

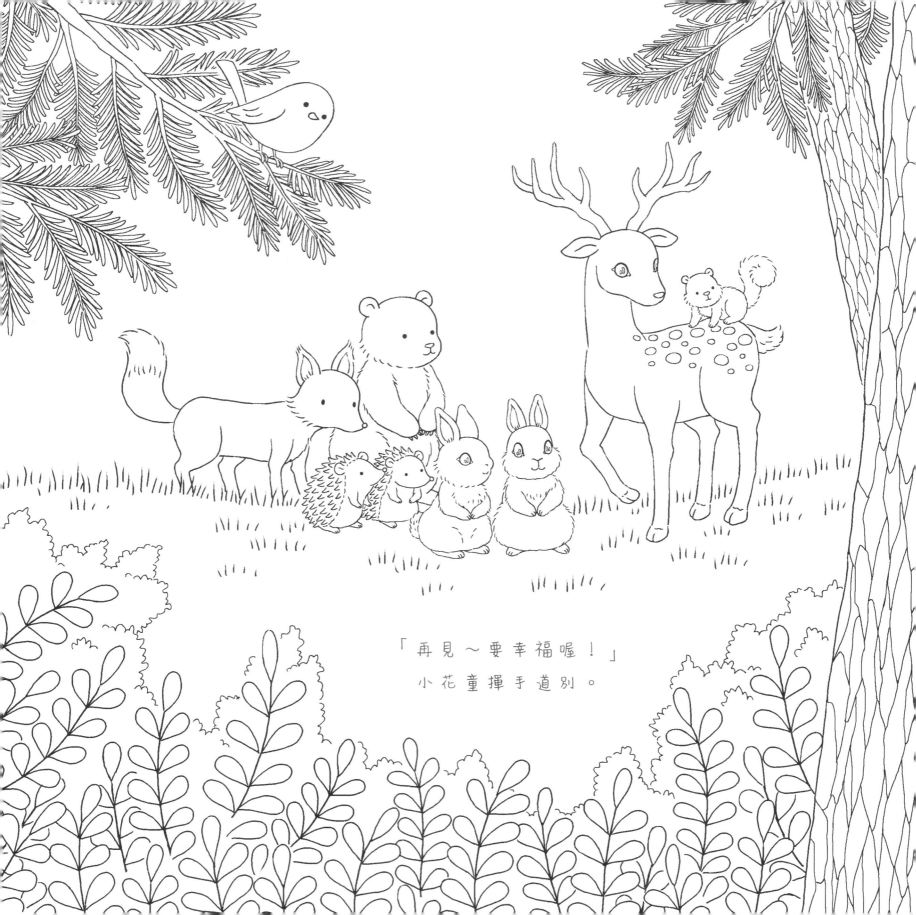

「再見～要幸福喔！」
小花童揮手道別。

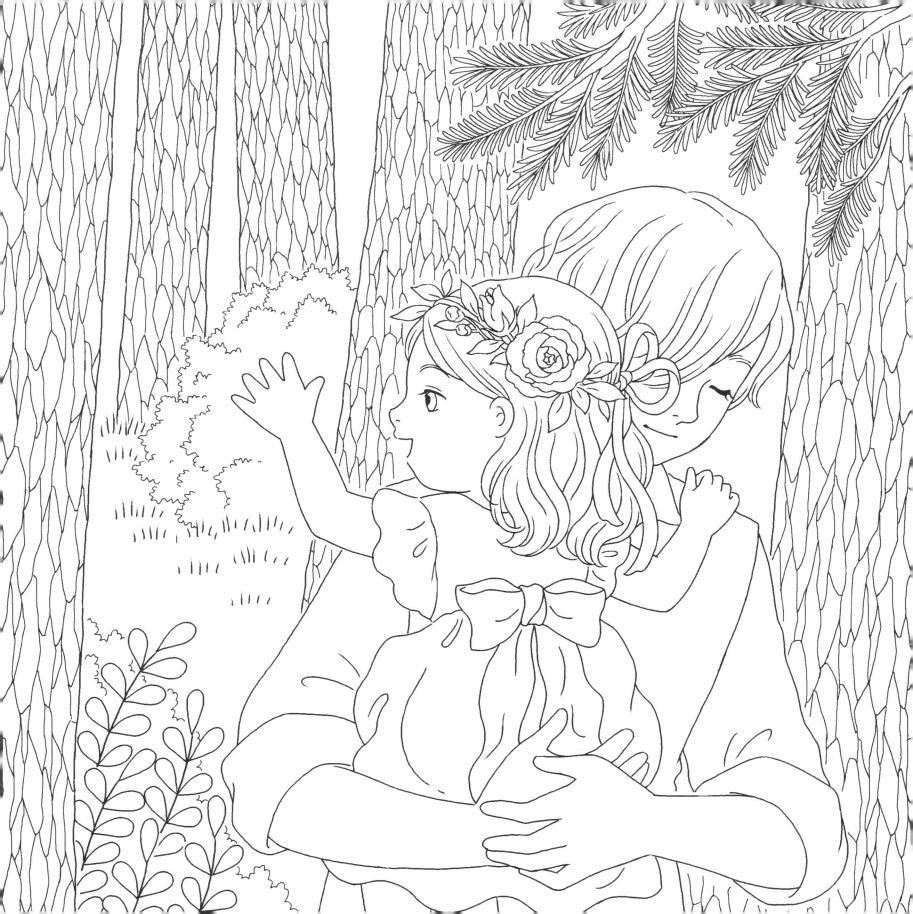

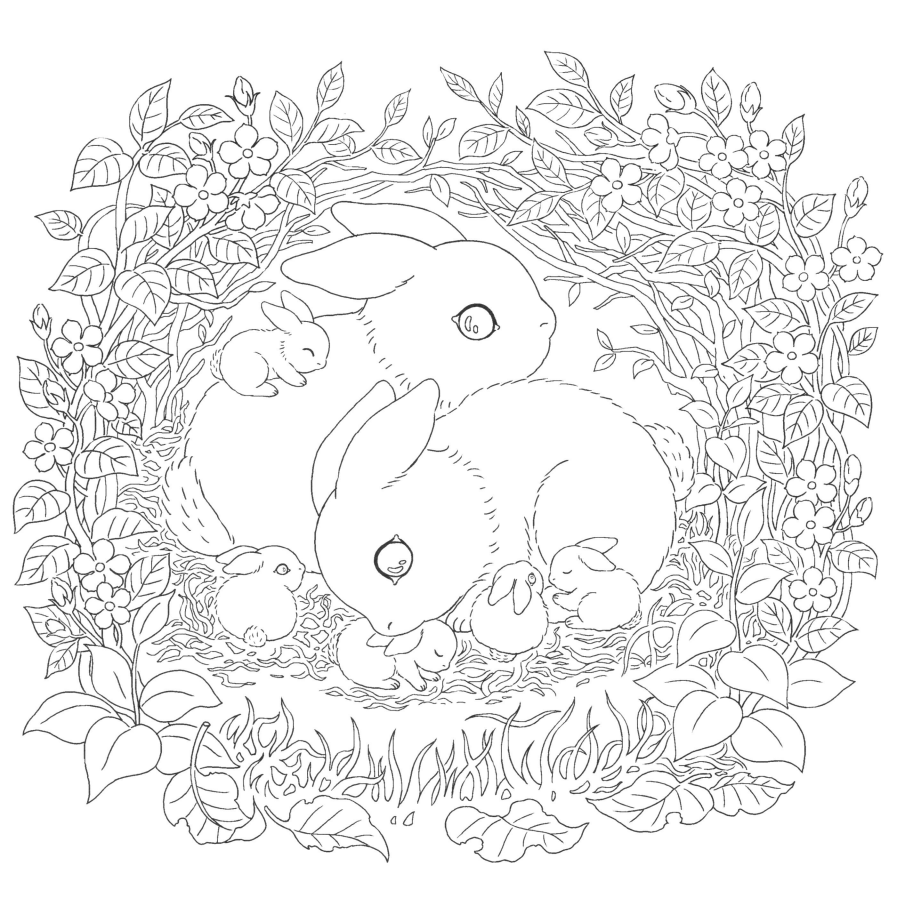

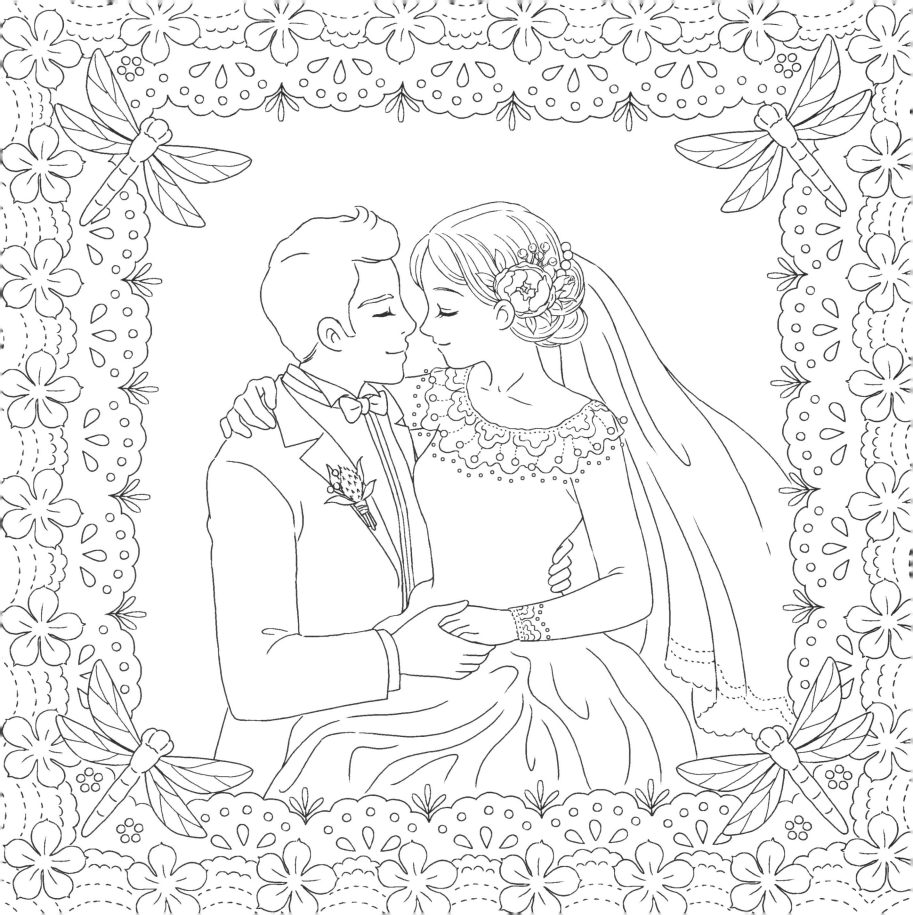

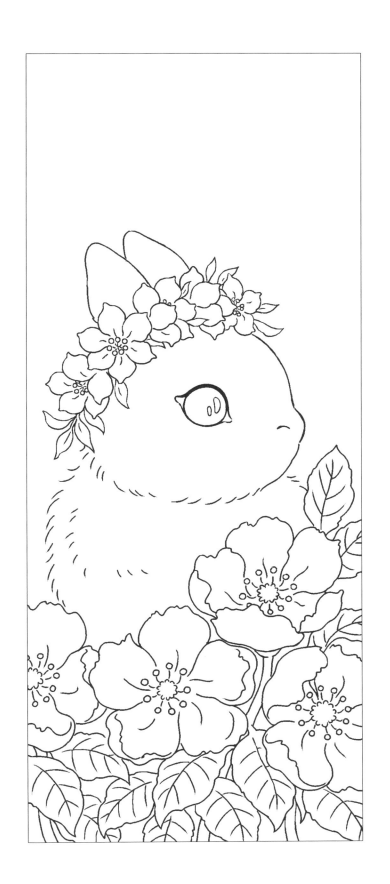

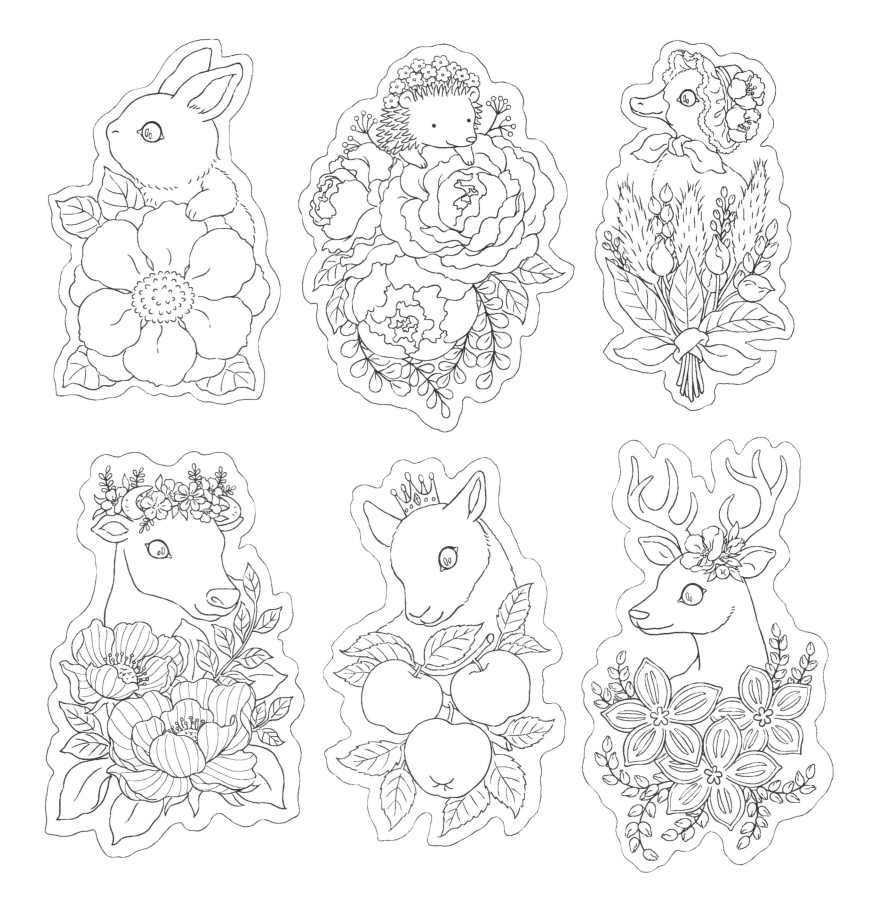

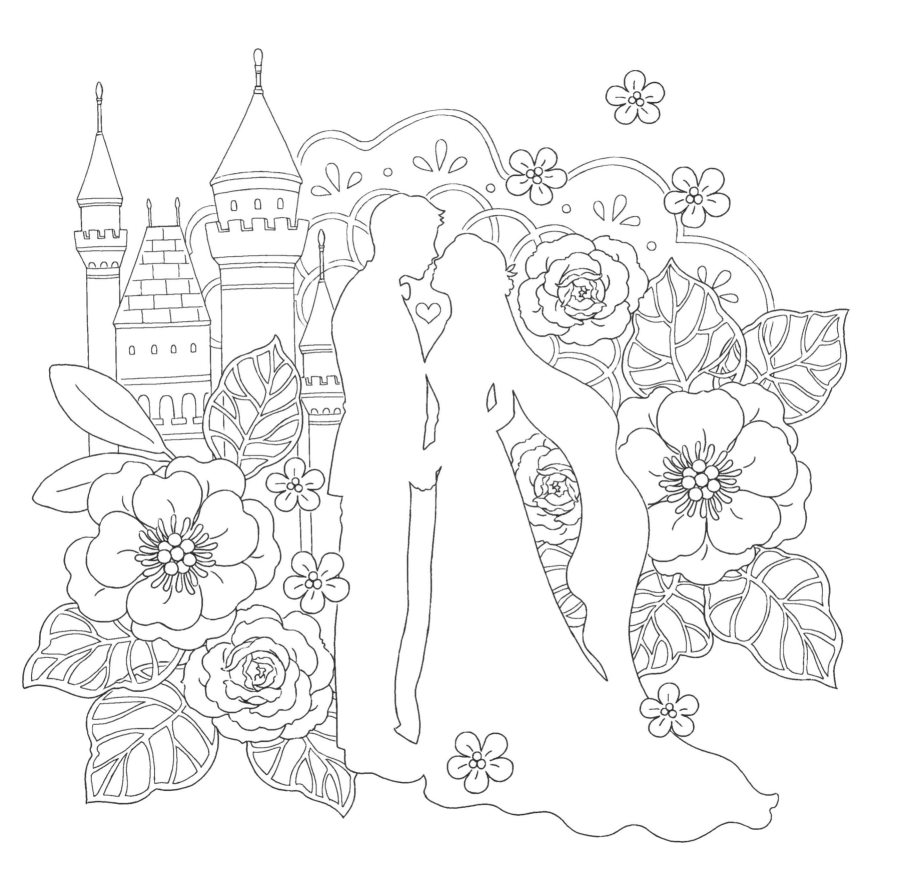

多彩多藝7

兔子的夢幻婚禮

作　　　　者／zhao
封 面 繪 製／zhao
總　編　輯／徐昱
封 面 設 計／陳麗娜
執 行 美 編／陳麗娜
出　版　者／**漢欣文化事業有限公司**
地　　　　址／新北市板橋區板新路206號3樓
電　　　　話／02-8953-9611
傳　　　　真／02-8952-4084
郵 撥 帳 號／05837599 漢欣文化事業有限公司
電 子 郵 件／hsbookse@gmail.com
初 版 一 刷／2021年6月

國家圖書館出版品預行編目（CIP）資料

兔子的夢幻婚禮/zhao著. -- 初版.
-- 新北市：漢欣文化事業有限公司,
2021.06
72面 ;25X25公分. -- (多彩多藝；7)
ISBN 978-957-686-808-5(平裝)

1.鉛筆畫 2.繪畫技法

948.2　　　　　110005834